世界名畫家全集　何政廣主編

惠斯勒 James Whistler

何政廣●主編、吳礽喻●撰文

藝術家出版社

世界名畫家全集

唯美主義繪畫大師

惠斯勒

James Whistler

何政廣●主編

吳礽喻●撰文

藝術家出版社

目 錄

5

前　言

　　詹姆斯‧艾伯特‧馬克—涅爾‧惠斯勒（James Abbott McNeill Whistler 1834-1903）與艾金斯、荷馬同被視為十九世紀後半期美國寫實油畫的三巨頭。惠斯勒才智敏銳，對現實世界中的美，懷有特殊的崇敬，是一位追求唯美主義的油畫大師。

　　惠斯勒1934年生於美國麻薩諸塞州的羅維爾城，父親是一位著名的軍事工程師，1842年以年薪一萬二千美元優厚待遇延聘到俄羅斯修築從聖彼得堡通往莫斯科的鐵路。惠斯勒九歲時隨父母遷往聖彼得堡後，對在聖彼得堡的新生活極感興奮。沙皇軍隊鮮艷的制服，冬天的皚皚白雪，聖彼得堡的奇特建築，刺激他幼小心靈的想像力，經常拿筆描繪對週圍事物的印象，從小顯露繪畫天賦。不久進入聖彼得堡美術學院習畫，在校四年，成績輒居全班鰲頭。在聖彼得堡生活的七年，正是他的人生情感、想像力和愛好基本形成的時期。惠斯勒早期作品的鮮明、和諧和嚴謹的風格，跟聖彼得堡簡潔而純淨的美確實有著某種聯繫。

　　1848年夏天，惠斯勒的母親帶他們兄弟姊妹到英國旅行，惠斯勒姊姊戴貝拉邂逅了英國青年醫師海丹，父親趕往參加婚禮。由於俄國突然發生流行疾病，他的父親單獨返俄，不久即感染疾病於翌年去世。母親帶著惠斯勒兄弟重返美國康州的史東寧頓，不久，他進入龐佛萊特基督教會學校就讀，對學校功課不感興趣又不聽教師訓誡，被學校退學。

　　1851年7月他進入西點軍校，雖然功課拙劣，但他的急智風趣及犯規次數之多，使他全校聞名。三年級讀完終於自動退學。後來他去華盛頓，要求國防部長戴維斯准他重返西點，戴維斯要他去見政府製圖組長賓漢上尉，賓漢發現他有繪圖才能，1954年11月留他在製圖組工作。

　　惠斯勒在書上看到巴黎畫家多采生活的描述，決心前往巴黎學畫。1855年夏天徵得母親同意赴法，而且從此一去未返。在巴黎，他向格萊爾學習，與畫家庫爾貝相交甚好，之後又與馬奈以及其他年輕畫家過從甚密。1863年在「落選作品沙龍」中與馬奈〈草地上的午餐〉一起展出他的第一幅重要大型繪畫〈第一號白色交響曲：白衣少女〉（畫中愛爾蘭姑娘同時也是庫爾貝的模特兒），金黃色的頭髮、柔和、亮色調的布幔以及鋪在地板上的狼皮，構成了一和諧的韻律。

　　惠斯勒與佔統治地位的學院派藝術及沙龍觀念，始終存在著分歧，也受到很多譏諷與嘲弄。從五十年代末期，惠斯勒常住倫敦，偶爾才到巴黎，他從英國觀眾和評論界受到的嘲諷就更多。七十年代初期，他在倫敦辦畫展，受到維多利亞女王時期英國趣味倡導人羅斯金的謾罵，惠斯勒對誹謗他的這位著名評論家向法院提出訴訟。當時羅斯金詭稱患病，委托兩名勛爵代他出庭，有著非凡才智的惠斯勒以雄辨、犀利語言輕易駁倒對手獲得勝訴。

　　惠斯勒最好的肖像正是在這幾年裡創作出來的。這些作品，充滿了對人的道德和精神生活的深深的尊重，具有為寫實藝術所要求的高度簡練和嚴謹的風格。他畫了第二幅〈白衣少女〉，少女站在鏡前，手拿日本小扇，充滿了深沉的詩意。1871年，誕生了著名的〈黑和灰的組合一號：畫家的母親畫像〉——美國畫壇上的一顆明珠。高雅的銀灰色調，似乎可以觸摸到物體以及畫面的筆觸，在簡練、質樸、自然的構圖上顯得和諧勻稱，這幅肖像最明顯地體現出美國人民寫實主義的優良傳統，這位上了年紀的美國婦女形象，像清教徒那樣嚴肅質樸無華而富於民主精神，生動感人。

　　惠斯勒很早就善於用音樂標出自己色調的關鍵所在，如以「藍色交響曲」、「夜曲」來命名作品，反映出他對色調結構的仔細推敲以及對豐富音響的追求。他一直是大自然的細膩詩人。他一生都畫風景，巧妙地畫出大膽、概括、優美的作品。惠斯勒的油畫和版畫意味含蘊，優美異常，充滿創造性。

二〇一〇年九月於藝術家雜誌

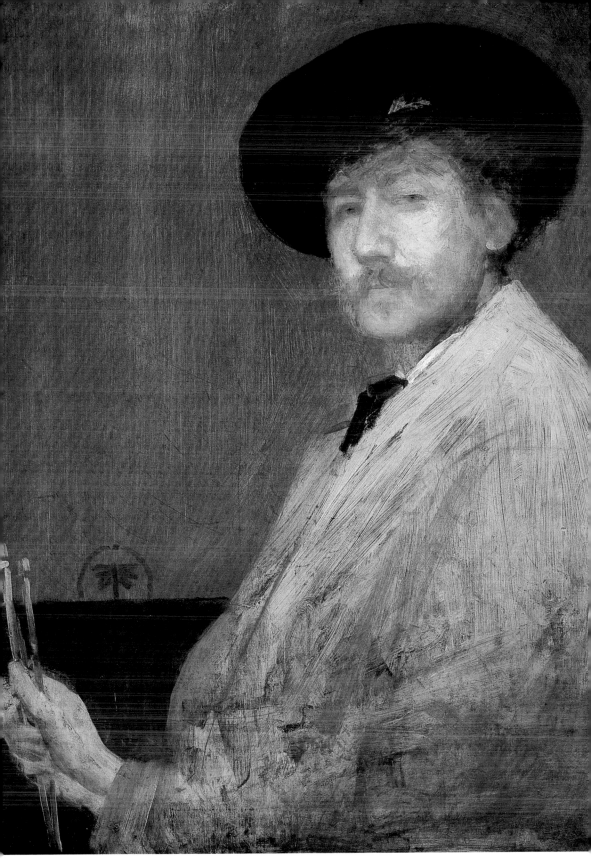

唯美主義繪畫大師
追求品味完美的惠斯勒

詹姆斯・艾伯特・馬克－涅爾・惠斯勒（James Abbott McNeill Whistler）是十九世紀中最具原創力的畫家之一。他在美國出生，法國習畫，卻在英國寄居。他的畫風不屬於任何畫派，獨自追求唯美主義，一如他獨樹一幟的個性一般，為後續的新一代藝術家開創迥然不同的典範，因此有著深遠的影響力——因為惠斯勒，英國開始慢慢地欣賞法國印象派畫家，他的畫作中前所未有的簡化設計，深深地影響了許多後繼的美國畫家，並預告了二十世紀抽象主義繪畫的到來。

他在英國藝術史上的定位和他的個性一樣是廣受議論的，他在倫敦居住了四十年，利用倫敦作為舞台，攻擊當時的社會道德，倡導「為藝術而藝術」觀點，力斥倫敦的觀念趕不上時代，希望使藝術擺脫舊觀念枷鎖。

熱情洋溢並善於推銷自己，他是當時代最多采多姿的一位公共人物，除了和著名英國作家王爾德（Oscar Wilde）是朋友之外，他對畫作的執著則是一絲不苟的挑剔，以臻緻的繪畫技巧掌握作品的形與色。

惠斯勒貶損印象派「特出的藍、紫和綠」而偏愛相似色系

惠斯勒　**灰色組曲：畫家的自畫像**　油彩畫布 74.9×53.3cm　1872 底特律藝術中心藏 （圖見第7頁）

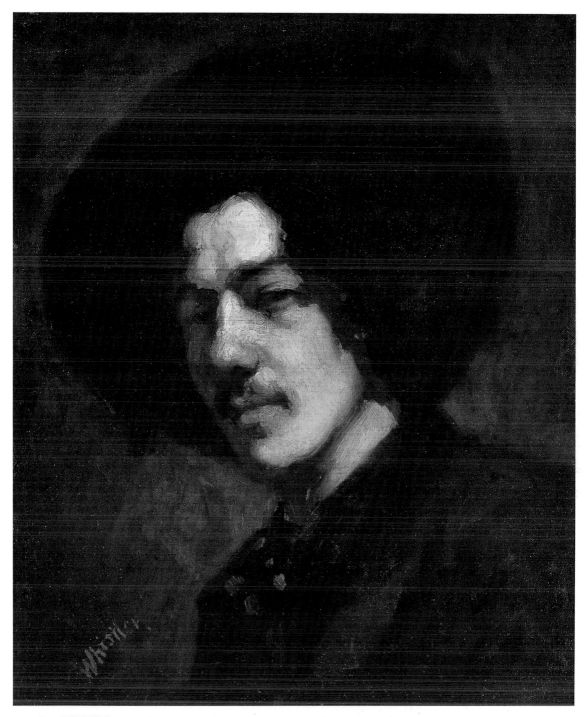

惠斯勒　**帶帽自畫像**　油彩畫布　46.3×38.1cm　1857-1858　華盛頓佛利爾美術館藏
這幅惠斯勒在巴黎學生時期所繪的自畫像，和晚期的自畫像相比，裝扮較為平實，自然地流露情感。另外在這幅畫中還可看到惠斯勒在羅浮宮臨摹時，其中林布蘭特的一幅年輕戴貝雷帽的男子畫像對他的影響，還有這名年輕畫家迷戀成為波西亞人的心理狀態。

的協調性。他獨立和自傲的個性和他的作品表現如出一轍；就算是最小的油畫素描或是鏤刻版畫，都透露了他的細膩感知。他受音樂的影響很深，並在音樂與繪畫之中找到共通點以「組曲」、「和諧曲」以及「小調」為他的畫作命名，強調顏色和諧在繪畫中的重要性。

對於藝術完美的追求，是惠斯勒的精神信仰。作家亨利‧詹姆斯（Henry James）描述他「別有精緻講究，不是為了讓人嘆為觀止，而是追求另一種境地。」某次，他聽了一場平庸的音樂演奏，因而有感而發向結伴同行的畫家莫提摩‧曼皮斯（Mortimer Menpes）說：「曼皮斯，讓我們淨化自己，讓我們來印張銅版畫。」

同樣的個性品味支配了惠斯勒的穿著打扮。講究服裝華麗、剪裁合身的禮服大衣、黑色外套、白長褲和襯衫，讓惠斯勒的傳記撰寫者佩尼爾（Pennell）以為他是老派的職業酒保。曼皮斯也認為惠斯勒的整齊裝扮使他顯得「優雅、才氣煥發。」

有一次他走進倫敦中心的理髮店，成為眾人注目焦點：他指揮理髮師所剪的每一刀，然後將頭浸入水盆，將頭前一撮白髮包覆在毛巾裡，甩了甩其餘黑色捲髮，乾燥後，用梳子將頭額前的一撮白髮向上梳的像羽毛一樣，然後他會對著鏡子露出滿意的笑容，並宣布說：「曼皮斯，太出色了！」然後拾起帽子和拐杖，瀟灑且精神煥發地走出店外，就是一個時髦的男子樣。

勇於在媒體上發表時事建言，瀟灑的公眾形象，還有他的法律訴訟案，使惠斯勒在他的世代中成為傳奇人物。但事實上，外界傳言模糊了惠斯勒對身為畫家的執著，使印象停留在他另類、好鬥的一面。

他將自己比為「蝴蝶」，在畫作的簽名上也用一隻風格化的蝴蝶表現。雖然他的畫作是品味的產物，但他極力排拒膚淺、老套陳臼，只要有些許不滿意，他就會清除畫布，重頭來過一遍。因此他一生所創作的繪畫作品數量不多，卻也留下一些名垂千史的傑作。

惠斯勒
帶帽自畫像（局部）
油彩畫布
46.3×38.1cm
1857-1858
華盛頓佛利爾美術館藏
（右頁圖）

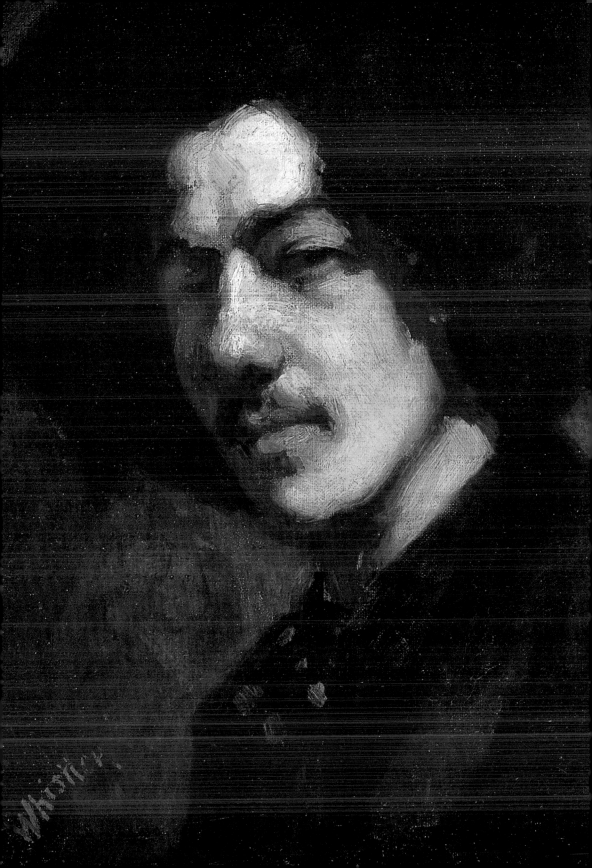

多國文化背景——
在美國和俄羅斯的生活

　　惠斯勒的畫家生涯從他成年後的1855年開始，他選擇前往巴黎習畫。父親喬治・華盛頓・惠斯勒是一位美國陸軍少校，退役後轉任麻州西部鐵路公司，成為一位富有的鐵路工程師，富裕的家世背景使惠斯勒在成長過程中，能接觸到世界各地的文化。

　　1834年生於美國麻薩諸塞州的羅維爾，惠斯勒小時體弱多病，他的母親，安娜・瑪蒂達・馬克－涅爾（Anna Mathilda McNeill）整天使他不離身側，他的母親是蘇格蘭移民，也是一位虔誠的基度教徒，她樸質勤儉的個性在她兒子的品味上留下顯著的影響。惠斯勒在成年之後決定將中間名由「艾伯特」改為母姓「馬克－涅爾」，也表現出他對母親的敬愛。

　　惠斯勒三歲時，父親退役，轉任麻州西部鐵路公司工程師，舉家遷往康涅狄格州的史東寧頓。1841年，帝俄沙皇一世遣人來美，延聘一位工程師協助建築由聖彼得堡通往莫斯科的鐵路。這個年薪一萬二千美元待遇優厚的職位，為惠斯勒的父親所得。

　　惠斯勒父親的軍事及工程背景，並沒有減少他對藝文活動的愛好。惠斯勒的姊姊，黛貝拉傍晚會在家中彈豎琴、鋼琴或是唱歌。他們在俄國時參觀了隱士住處，還有凱薩琳大帝興建的沙皇村，絢麗的皇宮中有裝飾成中國宮廷式的房間。

惠斯勒　**海岸調查**
鏤刻版畫　14.3×26cm
1854-1855
大英博物館藏

　　惠斯勒少校在一次英國的假期中，請了當時名畫家鮑沙爾（Sir William Boxall）為小惠斯勒畫了一幅像。但對年幼的惠斯勒而言，印象最深刻的還是居住在碼頭邊，直接望向聖彼得堡的涅瓦河，那河畔節慶時，釋放煙火時所灑下的金黃火花，形成後來惠斯勒在「夜曲」系列作品中，縈繞不絕的基調。

　　惠斯勒幼小時對繪畫就有一股熱情。在拜訪著名的蘇格蘭風俗畫家威廉・艾倫（Sir William Allan）之後，惠斯勒的繪畫天賦受到讚賞，不久進入匹茲堡皇家美術學校習畫。

　　他就學時期的素描簿上（目前由蘇格蘭格拉斯哥美術館藏），也可以看到臨摹的宗教和歷史繪畫，和學院訓練中的石膏像素描習作。他的母親也會帶他參加皇家美術學校三年展，寄望惠斯勒能往建築或是工程方向發展，也讓他認識更多當時代的畫家。

　　在聖彼得堡居住時，惠斯勒一家曾兩次到英國旅行。在第一趟旅程，惠斯勒的姊姊黛貝拉邂逅了英國青年醫生法蘭西斯・賽門・黑登（Francis Seymour Haden），不久結婚。第二次旅行，惠

斯勒被留在英國完成學業，先是在西方小鎮波提斯黑，後來到了布里斯托，最後落腳倫敦。在英國時他會研究姊姊黛貝拉與黑登的版畫收藏，也因此造成了他終生對林布蘭特作品的熱愛。

1849年，惠斯勒的父親染上俄國的嚴重流行疾病，於四月遽然辭世。辦完喪事後，她的母親決定舉家搬回美國。不久，他們遷往康乃狄克州，住在一棟農場房子裡，孩子們進入當地的一所基督教會學校。環境的改變，使惠斯勒頗難適應，讓他們不禁懷念起過往的優裕生活，且對學校功課視之如蔽蓆，加之不聽教師訓誡，不久即被學校退學。

惠斯勒接受母親勸告，進入西點軍校。哈德遜河河畔的這座名校，只有搭船才可到達，而學校的封閉不只是因為地理關係，也因為它的排外性。軍校學生受美國國會篩選才准入學，他們大部分都來自於名門望族或是南方的貴族世家。惠斯勒的父親是受西點軍校訓練的軍官，這個優勢讓他能順利入學。

在西點，他喜歡灰色軍校制服的帥氣打扮，但除了繪畫課之外，對其他功課則不感興趣如故。他會被西點軍校退學，是因為他在化學這門科目上實在是糟透了。惠斯勒後來提到這段過去：「假如說矽是一種氣體的話，我或許會成為一名少將。」

不過，雖然功課拙劣，他的急智風趣，及違犯次數之多，卻使他全校聞名。他的美術老師羅伯特・威爾（Robert Weir）鼓勵他繼續繪畫，西點的校風和軍官的真摯、卓越及高雅的氣質在惠斯勒心中立下了難以忘卻的典範。不是軍官，也不是工程師，但惠斯勒無法忘懷西點軍校的生活。

後來惠斯勒去華盛頓，要求國防部長戴維斯准他重返西點。戴維斯要他去見政府製圖組長賓漢上尉，賓漢發現他有繪圖才能，從1854年11月留他在製圖組工作。

惠斯勒很快便學會一切繪圖技能，但亦很快發現這種工作單調無趣，畫海岸圖不能滿足他的想像力，他開始在圖頁的黑白處畫各種人頭。在這個時期惠斯勒廣泛地閱讀，當時報紙上的插畫 圖見13頁 風格和他從雨果、狄更斯、薩克來和大仲馬等作家書中讀到的人物，都在他的畫紙上出現過。

惠斯勒　**波西米亞人的生活剪影**
紙與墨水　直徑23.8cm　1857-1858
芝加哥藝術協會藏

　　法國作家亨利・穆爾格（Henry Murger）在1851年出版的《波西米亞人的生活剪影》是他最喜歡的作品之一，據他的傳記作者描述，在聖彼得堡學過法文的惠斯勒，能將書中的橋段倒背如流。

　　《波西米亞人的生活剪影》中有四個主角，一位畫家、一位作家、一位音樂家和哲學家，他們認為自己是菁英，因為獨特的藝術才能，生活在社會道德和規範之外。他們穿著另類，身邊隨時有美女環繞，建立一套自己的語言。穆爾格認為這張顯了他們的藝術才能。當這本書出版的時候，穆爾格還撰寫序文強調波西米亞的可敬之處，聲稱這是歷史中許多偉大的藝術家必經的階段，他也認為貧窮，但無所顧慮的生活哲學是對藝術家的磨練。

　　穆爾格倡導「要和這樣的生活奮鬥，一個人必須以強烈的另類和自我風格來裝備自己，有耐心、有勇氣的去生活；在成功之前不可以輕易放棄，否則將成為殘酷規則的戰俘。」這本書提供惠斯勒一個道德人生觀，惠斯勒被獨立自主的生活吸引，決定追隨穆爾格倡導的波西米亞生活，踏上往巴黎的路，面臨孤獨的挑戰。

以巴黎為家的
年輕波西米亞人（1855-1859）

　　就算穆爾格的主角飽受貧窮和疾病之苦，但世界各地的讀者仍浪漫地視他們為無需煩惱瑣碎生活難題，只為追求藝術理想的一群人。未來半個世紀中，《波西米亞人的生活剪影》將會持續吸引美國藝術家的想像，他們認為在巴黎可以談論新的想法、藝術風格，而不受到在美國需要賺錢謀生的思考模式牽制。

　　早期的美國人在拮据的環境長大，新教徒信仰讓他們認為藝術只是不必要的裝飾。很少有父母會熱切支持想要投入繪畫創作的兒女，雖然在1850年左右已有邱吉（Frederick Church）、比奧斯塔（Albert Bierstadt）等成功藝術家，但在美國藝術界仍尚未發展成熟。

　　對年輕的藝術家而言，波西米亞人式的法國生活正是他們發展藝術創作的萬靈丹，就算對法國的語言及文化都不甚了解，他們已經準備好面臨冬天的寒冷閣樓和挑剔的房東，除了惠斯勒之外，也有另外幾位美國藝術家此時陸續前往法國。

　　早期前往法國首都的美國藝術家中，最能穩當奠定自己名聲的是惠斯勒，少有美國人能像他一樣，立即將巴黎當作是自己的家，除了幾位從小就在巴黎生活長大的美國藝術家，如卡莎特（Mary Cassatt）、沙金（John Singer Sargent）之外，許多剛到巴

黎時是一句法語也不通的。而惠斯勒在俄羅斯成長期間就學了一口流利的法文，語言的掌握讓他們很快地融入巴黎藝術圈，較容易獲得資訊，成為不單是尋求藝術方向的年輕畫家，同時也是法國同濟間的朋友及工作夥伴。

惠斯勒曾兩次在巴黎長時間居住，分別是在他職業生涯的早期以及尾聲的時期。據畫商高席·甘迺迪（Edward Guthrie Kennedy）敘述，惠斯勒最喜愛的主題是「法國在所有事物上的卓越」，雖然惠斯勒長期居住倫敦，巴黎總是離他的心不遠。他熱愛旅遊，因此常到巴黎以及法國鄉間的旅行，或是法國人請他畫肖像、法國朋友到倫敦的拜訪，許多的通信、還有到巴黎的定期展覽和偶爾寄居在友人家，讓這位美國畫家和巴黎藝壇維持密切關係。

拜師格萊爾與寫實主義影響

惠斯勒到了歐洲的文化首都時，正好趕上1855年5月到11月期間有五百萬人次參加的巴黎世界博覽會。在藝術展區中，古典藝術和浪漫主義繪畫是眾人注目的焦點。兩派的競爭受到當時藝文界熱烈地討論，其中反對浪漫主義的歷史風俗畫畫家安格爾（Jean Auguste Dominique Ingres）和與之風格對立的德拉克洛瓦（Eugène Delacroix）作品讓惠斯勒印象深刻。

惠斯勒當時讀了詩人波特萊爾（Charles Baudelaire）對展覽的評論：「美總是奇異的、簡單的、前所未有的、無意識的，一種奇怪特性造就了一件作品中擁有的美感特質。」波德萊爾的挑剔口味和他對純藝術的信仰，預示著後來惠斯勒對藝術創作的態度。惠斯勒未來和許多藝評採對立態度時，完全符合波特萊爾的論調：「繪畫是一種召喚，一個神奇的儀式，當新的想法已經站了出來，在我們面前被展示著，我們沒有權力質疑藝術家創造的奇異魔力。」

波特萊爾的評論也使得惠斯勒將注意力轉向庫爾貝（Gustave Courbet）的作品。庫爾貝是位法國寫實主義鼻祖，同時也是個道

地的波西米亞人，他不只反對傳統規範，也常光顧穆爾格書中著名的巴黎莫瑪咖啡廳。

惠斯勒驚豔庫爾貝在〈奧爾南的葬禮〉畫作中淬煉、蒼勁的筆法和對顏料的掌控。庫爾貝畫作中人物未經理想化，真實的描寫手法對惠斯勒的早期創作帶來很大的影響。受到庫爾貝的啟發，惠斯勒早期的油畫作品描寫身邊的日常生活，或是以菜市場中各式人物為題寫生。

圖見20、21頁

惠斯勒剛到法國的三年內曾住過九個不同的地方，雖然不斷搬家，但他仍藉由咖啡廳及畫室結交一些親近的朋友，在法國，他將自己定位為巴黎前衛藝術圈的成員之一。

他以格萊爾（Charles-Gabriel Gleyre）為師，格萊爾訓練學生參加羅馬藝術競賽和其他官方比賽，並要求學生快速的繪製一連串人物素描，來尋找最富有張力的構圖方式，也教導色彩關係，並主張「黑色為一切色彩之母」，要求學生先調好色彩，才能讓作畫時專注在造型的構成，這些教導讓惠斯勒終生服膺。

格萊爾雖然有些保守，卻有很好的名聲，而且在他的畫室學習不用學費。他選擇格萊爾為師，也代表與古典藝術風格分道揚鑣，喜好簡單的色彩，而不是浪漫主義中的深紅色與孔雀藍。

在格萊爾畫室學習的過程中，惠斯勒成了一群英國青年畫家組成的「巴黎幫」的一員。其中包括未來成為英國皇家藝術學院院長的潘特（Edward Poynter），還有阿姆斯壯（Thomas Armstrong）、拉蒙特（Thomas Lamont）和莫里葉（George du Maurier）。

強烈希望能過著波西米亞的生活，惠斯勒和穆爾格書中的主角一樣，很快的花盡家中提供的生活費，有時還必須變賣家具，或移居至閣樓屋簷生活。雖然他的同伴也有家中提供的生活津貼，但他們選擇拘謹地花用，不像惠斯勒闊綽開銷。他們也不像惠斯勒一樣喜愛庫爾貝作品，認為庫爾貝的寫實主義是弔詭的。惠斯勒有時甚至因為其他同伴並沒有追隨他的方式而感到失望，這使得他轉往結交當時巴黎的前衛藝術家為友。

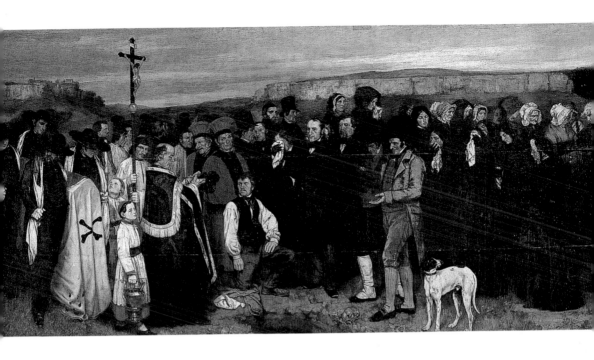

庫爾貝
奧爾南的葬禮
油彩畫布
318.7×665.5cm
1848-1850
巴黎奧塞美術館藏

波西米亞三劍客——
惠斯勒自創的三人社團

　　惠斯勒在畫室外的生活讓他學到更多繪畫技巧。在巴黎習畫時期，惠斯勒花了不少時間在羅浮宮臨摹古畫，並受荷蘭及西班牙巴洛克時代繪畫的啟發，自創了獨特的風格，影響惠斯勒畫風的包括了林布蘭特、維梅爾、維拉斯蓋茲（Velázquez）、荷郝（Pieter de Hooch）等人。

　　另外，巴黎前衛畫派的成員也影響惠斯勒很深，除了庫爾貝之外，還有1858年在羅浮宮臨摹古畫時遇到年輕的法國畫家方丹—拉突爾（Henri Fantin-Latour）。方丹—拉突爾在巴黎美術學校就讀，在布瓦博德朗（Lecoq de Boisbaudran）門下學習，他的複製畫頗有名聲，對於調子的處理也十分高明。

　　惠斯勒和方丹—拉突爾聊得很投機，當天傍晚就一同去摩里葉咖啡店，在那他認識了許多藝術家，其中有勒格羅（Alphonse Legros），一個精確、嚴肅的、有著鷹勾鼻的男子。他擅長基督教

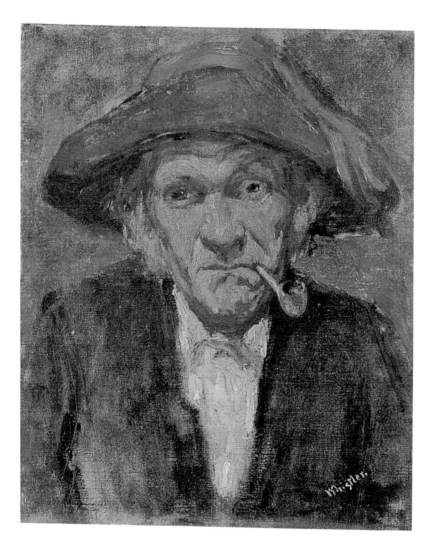

惠斯勒
老人抽菸斗頭像
油彩畫布　41×33cm
1858
巴黎奧塞美術館藏

惠斯勒　**農婦頭像**
油彩木板　25.9×18cm
1855-1858　格拉斯哥
大學杭特瑞恩博物館及
藝術館藏
這幅畫使用較薄的顏
料，顯現出他開始嘗試
精緻的清淡描寫技法。
平滑的顏料，使得木板
表面上像有層肌膚一
般，和惠斯勒崇拜的
十七世紀荷蘭畫家所使
用的技法相近。
（右頁圖）

聖畫，還有教堂裝飾，和方丹─拉突爾一樣在布瓦博德朗門下學
習。這兩個新朋友告訴惠斯勒，繪畫必須靠圖像式記憶法，這樣
才能讓藝術家更自由的創作，脫離模仿自然的枷鎖。

在談話中，這三位藝術家發現他們對庫爾貝作品的共同喜
好，還有對十七世紀荷蘭及西班牙繪畫的欣賞。惠斯勒如獲知
己，不久之後他們就給自己起了個名字──三人社團。經由「三
人社團」他們在巴黎以及倫敦的前衛藝術界闖出名號。

惠斯勒在1859年決定移居倫敦，顯現出惠斯勒不希望巴黎畫
派對自己造成永久的影響，希望能走出自己的路。但在方丹─拉

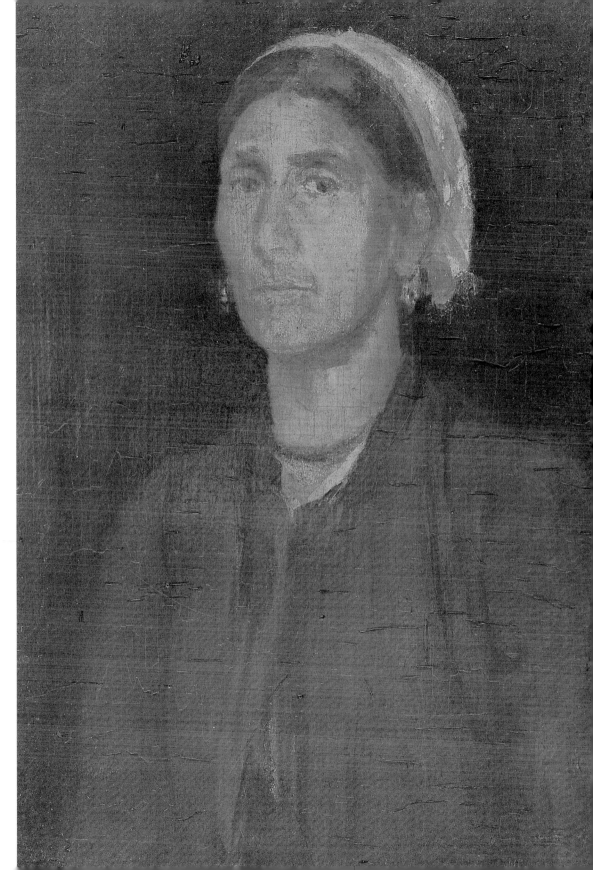

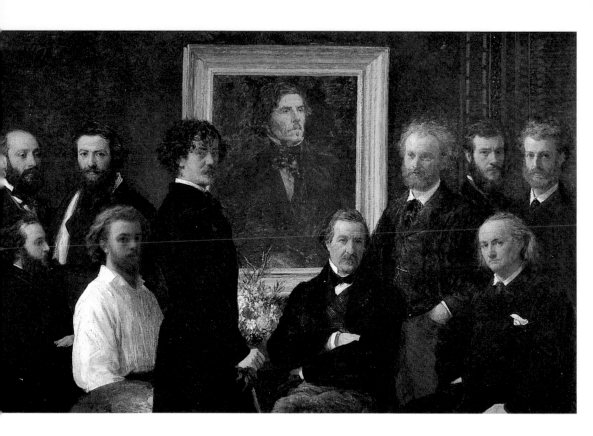

突爾1864年所畫的〈向德拉克洛瓦致敬〉團體肖像中，仍可見惠斯勒持續與巴黎維繫著密切關係。

在方丹－拉突爾的大型畫布中，惠斯勒和馬奈（Édouard Manet）各位於德拉克洛瓦的肖像兩旁。惠斯勒是最主要的角色，尚未三十歲，已創作了一系列重要的作品，他採取了一個略為戲劇性的姿態（並在藝術界持續培養這樣的形象）——高雅、纖細，頂著蓬鬆亂髮，持著一支枴杖，背對從肩膀望向畫面外，好似在評論觀者對方丹－拉突爾畫作的反應。

方丹－拉突爾在畫裡身著白色襯衫，畫中另外還有勒格羅、波特萊爾和其他想法相近的同期藝術家。位於畫中左方的藝評家杜蘭堤（Edmond Duranty），描述這幅畫作是「受爭議的藝術家共同追憶這個時代最偉大、最受爭議的藝術家之一，並向他致敬。」

方丹－拉突爾
向德拉克洛瓦致敬
油彩畫布
160×250cm　1864
巴黎奧塞美術館藏

十九世紀中期在巴黎發展的
美國藝術家群像

　　除了馬奈、三人社團之外，惠斯勒密切地和其他法國藝術家合作，除了寫實主義之外畫家，另外還包括許多年輕一輩、時髦的版畫家提梭（James Tissot）、布朗歇（Jacques-Emile Blanche）和赫魯（Paul Helleu）有所聯絡。

　　竇加和莫內都認識惠斯勒，並且相互影響。莫內較惠斯勒年輕六歲，一樣拜師格萊爾門下、和庫爾貝為友、同為畫商杜朗魯耶（Durand-Ruel）經手的旗下藝術家，在早期就和惠斯勒有往來。莫內認識方丹—拉突爾和馬奈，後兩者也都是惠斯勒一派的人物，對日本藝術都有濃厚的興趣。莫內似乎在1870至1871年中前往倫敦拜訪惠斯勒。惠斯勒對於色彩與形體在平面繪畫中的運用構成，和印象派理論中最具突破性的畫法近似。他所繪的海岸景觀，更可以在竇加、莫內1860年代及1870年代早期的裝飾性海岸景觀畫作中找到共鳴。如果惠斯勒當初同意參加竇加1874年所舉辦的印象派主義首展，兩位藝術家間的關係會更加密切。

　　竇加在1867年就曾讚賞惠斯勒的〈第三號白色交響曲〉，兩人之間一直保有敬重的態度，1898年惠斯勒曾說「在繪畫的領域裡，只有我和竇加」。惠斯勒和竇加的態度相似，相信藝術家藉由手和發自於內心的創作，比單獨以視覺創作更為優越，也相信大自然是靈感的來源之一，但畫家應該創作出更好的，而不是仿製自然的畫作。

　　兩人都崇尚個人自由和藝術的獨立，不喜於跟隨任何藝術流派，他們的急風智趣同樣的著名，兩人之間有許多共同的朋友，並且常常互相邀約見面。惠斯勒在1889年寫給竇加的信裡說道：「我每次到巴黎沒有一次不盡力找你」，另外從兩者間其他的互動關係，可以看出惠斯勒在巴黎找到了思想和藝術上的知己，這是其他美國友人所無法滿足惠斯勒的。

　　惠斯勒和女性畫家卡莎特，這兩名美國的藝術領航者，在歷史紀錄中並沒有直接的友誼關係，但都曾是法國社交名媛魯貝爾

（Henrietta Reubell）的友人，也極有可能在竇加的介紹下認識。竇加讚卡莎特「有無窮的天才」，卡莎特則評竇加「是偉大的，無論多令人討厭，他總是為了理想而活」。竇加除了在多幅畫作中描繪卡莎特的日常生活，也視她為藝術上、想法上的重要伴侶。

另一位卓越的美國畫家沙金也在法國的薰陶下，成為十九世紀末、二十世紀初的繪畫巨匠。沙金生於1856年，較惠斯勒晚了二十二年，他隨著父母親在歐洲各地的旅程長大，年幼即顯露出天才的繪畫天分。沙金曾和惠斯勒見過面，在他肖像作品的風格上，也可以看出惠斯勒對他的影響。

音樂，形與色

在巴黎結識方丹—拉突爾不久後，惠斯勒開始繪製他的第一幅主要油畫作品〈彈鋼琴〉。惠斯勒轉變了方向，捨棄了寫實主義，風格變得較為抽象，實物的酷肖已不及線條與色彩重要。

惠斯勒在1858年回到倫敦和姊姊一家過聖誕節，住在姊夫黑登家中。這幅畫描繪他的姊姊彈琴，而她的女兒則在一旁聆聽。惠斯勒在黑登家中先畫下一部分，隔年在巴黎持續以記憶完成。

在室內的構圖格局方面，惠斯勒從十七世紀荷蘭維梅爾（Jan Vermeer）的繪畫獲得許多啟發，並逐漸的脫離庫爾貝的影響，捨去直接的現實描繪，改採經過修飾的寫實手法。繪畫中人物完美的靜止平衡，使得專注聆聽的感覺被提顯出來。

惠斯勒不只喜愛音樂，也讓音樂引導他構思藝術的方向，這幅畫不只顯現出他姊姊的音樂天分，姊夫黑登的大提琴與小提琴也被安排在鋼琴角落。

音樂是惠斯勒童年成長中重要的一部分，他也持續在黑登倫敦的家中聽他的姊姊彈鋼琴、唱歌，他對音樂的深刻感受使他自然的採用這個題材。在葛維斯（Greaves）家中，惠斯勒也能夠享受音樂，鼓勵手風琴手在房子外的花園中演奏，然後為樂團小提琴手畫了一幅多采多姿的肖像畫。

圖見137頁

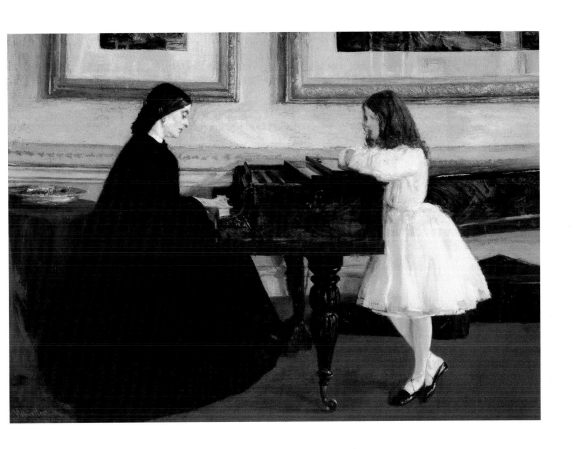

惠斯勒　**彈鋼琴**
油彩畫布　67×90.5cm
1858-1859　美國俄亥
俄州塔虎脫美術館藏

　　認知到藝術和音樂間的重要聯結，他後來為自己的畫作取名
「交響曲」、「小夜曲」、「組曲」、「和諧曲」，想要讓他的
創作和聆聽音樂一樣，在欣賞上能獲得一種純粹的享受。

　　〈彈鋼琴〉是惠斯勒的第一幅重要傑作。紮實的品質、完善
的技術和它引發的藝術共鳴，使得這幅作品成為惠斯勒最滿意的
作品之一，但他把這幅畫送往巴黎參加沙龍展卻被拒絕。

　　每年舉辦一次的法國官方沙龍展，曾一度是藝術界的指標，
但這一年特別多的畫作被拒參展，連波特萊爾等評論家也認為
該年的沙龍展被平庸的作品所佔據。惠斯勒的畫作另外在邦文
（François Bonvin）的工作室展出，在此它獲得庫爾貝的讚賞。但
無法讓自己的作品於巴黎沙龍展出，讓惠斯勒在1859年決定移居
倫敦。〈彈鋼琴〉為惠斯勒的學生時代畫下了句點，也開啟了他
未來獨立發展的藝術之路。

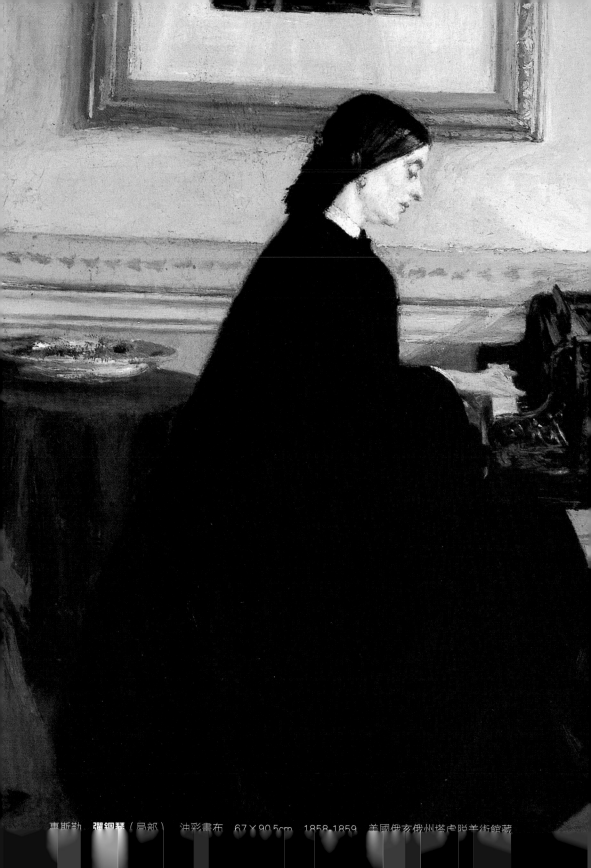

惠斯勒　**彈鋼琴**（局部）　油彩畫布　67×90.5cm　1858-1859　美國俄亥俄州塔虎脫美術館藏

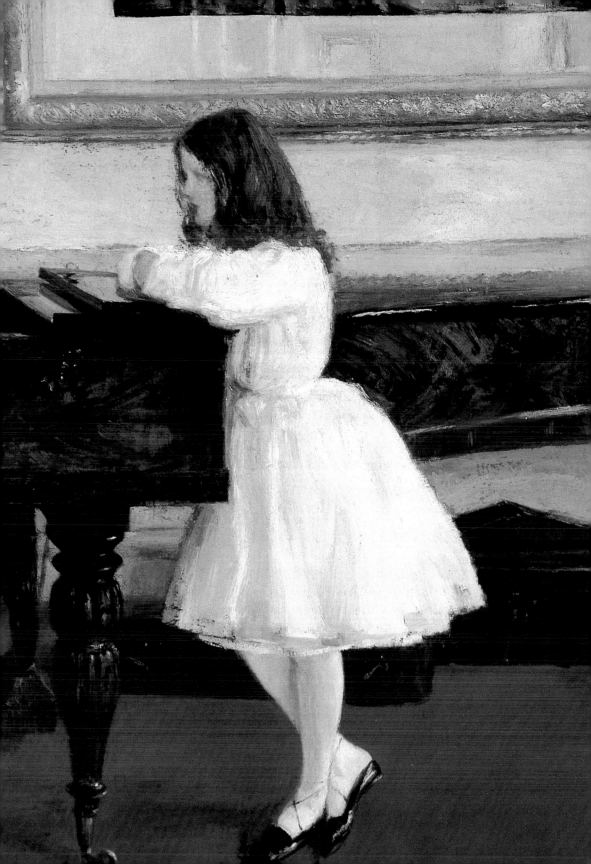

鑽研鏤刻版畫的技術

　　惠斯勒早期名聲的奠定，不是因為他的油畫，反而是他鏤刻版畫的技術。他處理線條及光線明暗的卓越技巧，使他本人成為鏤刻畫名手。風格從古典、風俗到魔幻，他除了視題材的需求而轉變風格之外，使用的技法也多樣化，混合了鏤刻版畫、銅版畫，以及晚年喜愛的石版畫技巧。他甚至能突破媒材的限制，將鏤刻版畫堅硬的線條轉化為像是在用紙和筆一樣。

　　從在美國海岸調查署工作時即可見他的細膩技巧，在法國求學時期所繪製的「法國系列」都略有古典藝術巨匠的風範。他剛定居英國時，不只以鏤刻版畫和姊夫黑登互相切磋，熱絡了彼此的感情，一系列「泰晤士河系列」版畫，也被讚譽在倫敦最貧苦的區域找出了最美的詩意。甚至在1878年，面臨破產與糾紛纏身的雙重打擊下，他仍是在陌生的威尼斯創作了一系列的鏤刻版畫，因此成功地扭轉事業上的頹勢。

藝術家的版畫──法國系列

　　惠斯勒在1858年，和另一名畫家友人，帶著一組小型的銅版，行腳法國亞爾薩斯－洛林、萊茵蘭區域。他們一邊走，一邊雕刻，到了柯隆的時候囊空如洗，於是將這些版畫送給了旅社老闆替代房租。之後惠斯勒重得這組鏤版雕刻，就在巴黎著名的德

惠斯勒　**廚房**
鏤刻版畫──法國系列
22.5×15.6cm　　1858
大英博物館藏
（右頁圖）

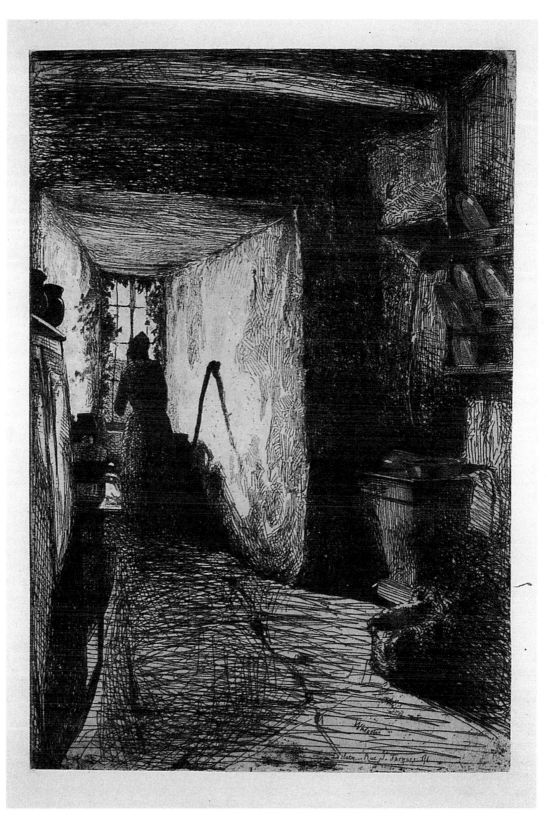

惠斯勒
芙瑪特站立肖像
鏤刻版畫──法國系列
34.5×21.5cm　1859
大英博物館藏

惠斯勒　**弗涅特**
鏤刻版畫──法國系列
28.9×20cm　1859
大英博物館藏（右頁圖）

拉特（Delâtre）工作室印出〈十二帖自然的鏤版畫〉，贈送給他
的姊夫黑登。

　　這些鏤刻版畫手法十分成熟，也被暱稱為「法國系列」，例

30

如〈廚房〉有著十七世紀荷蘭繪畫和米勒（Jean-François Millet）作品的影子。呈現了惠斯勒掌握調子的能力，透過這些黑白版畫，可以感受到景觀顏色的分別，也突破了一般鏤刻版畫的生硬調性，這使得這些作品成為「藝術家品質的」鏤刻版畫。

德拉特在印版畫時，惠斯勒總是會站在旁邊聽他講解印刷技術的知識，惠斯勒從中增進了製作版畫的技術。「法國系列」的成功，使惠斯勒在1858到1863年間，持續製作了超過八十帖版畫作品。在這些系列作品中，可以看出惠斯勒的信心增加，還有畫法逐漸放鬆，一直到他運用這個媒材就像是運用紙跟筆一樣。

他在巴黎製作最出色的鏤刻版畫作品中，其中有兩幅是他描繪情人的畫作。第一個是芙瑪特（Fumette），一個脾氣狂暴的女人，某次爭吵時撕了惠斯勒好幾幅畫。在兩年災難般的關係之後，兩人分手。不久惠斯勒結識弗涅特（Finette），她後來成為職業的康康舞者，在英國國家音樂廳表演。這兩幅鏤刻版畫顯現惠斯勒早期就偏好有點非正式的、全身的肖像構圖。

兩極倫敦生活——泰晤士河系列

在1859年期間，惠斯勒很在意查爾斯・梅里翁（Charles Meryon）的作品。梅里翁描繪巴黎的鏤刻版畫在當年的巴黎沙龍展引起波特萊爾熱烈的評價：「少見這莊嚴的大城，能以如此詩意的方式描繪。」

根據惠斯勒傳記作者佩尼爾的描述，他在1859年短暫拜訪巴黎時，曾嘗試要「超越梅里翁」，繪製從羅浮宮望向巴黎市中心的景觀，但他在完成之前便放棄了。

梅里翁的〈停屍房〉鏤刻版畫讓惠斯勒留下深刻的印象，在畫作的左下角兩名男子抬著在塞納河溺斃的屍體進停屍間，黑登也擁有這件版畫的兩件複製品，還有幾張草圖。惠斯勒欽佩這幅畫作構圖的簡化、平面化還有它營造的氣氛。

他或許也被這幅畫的題材所吸引，下一階段的作品題材的發生地點，就是倫敦東南方的羅瑟希西及沃平——在這兩個倫敦的

特定區域，有人靠著撿拾泰晤士河中的廢料生存，無論是屍體或是任何從橋掉下去、被海水沖進來的其他東西。

　　「泰晤士河系列」和「法國系列」有許多不同之處。新的版畫在空間的呈現上較寬闊，調子的控制較為收斂，構圖設計精湛，使用細線來營造質感。歸功於碼頭裡的船隻桅杆、索具，惠斯勒能更自由的運用線條，以少許的技法創造了更豐富的視覺效果。

圖見34頁　　他以不同的方式描繪〈羅瑟希西〉版畫中的人像、磚頭和桅杆，減少了遠距離的深色，並以細微的刮痕提顯出稀疏的雲。據說一塊磚頭掉下砸中銅板，使開始創作時他就必須從天空畫下

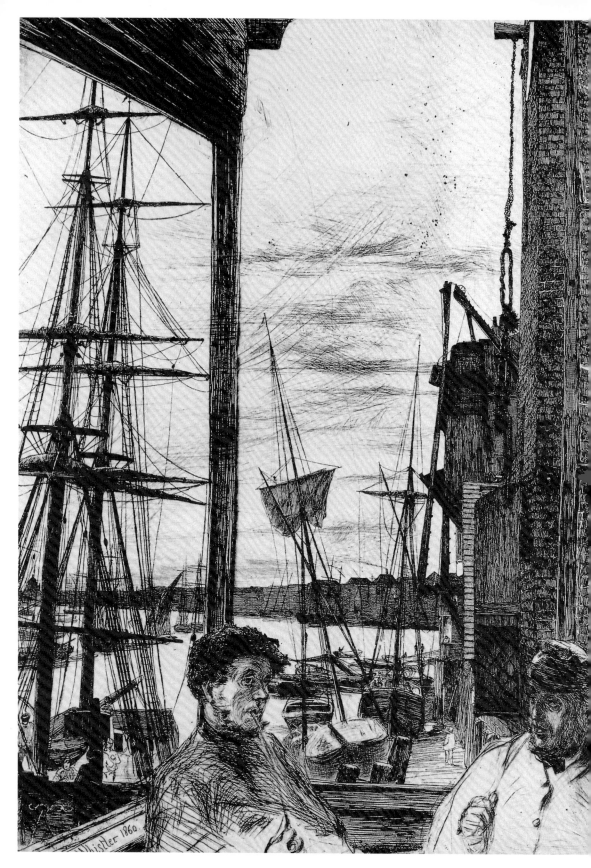

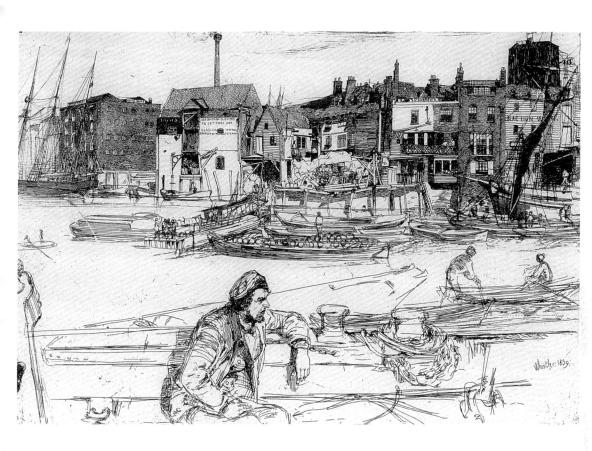

惠斯勒　**黑獅碼頭**
鏤刻版畫──泰晤士系列
15.2×22.6cm　1859
倫敦泰特美術館藏

惠斯勒　**羅瑟希西**
鏤刻版畫──泰晤士系列
27.3×19.7cm　1859
大英博物館藏
（左頁圖）

圖見36頁

一道長長的線。他指出，每一件版畫都花費他三個禮拜的時間完成，但可能他在同時間進行多幅畫作。

　　巴黎印刷廠老闆德拉特被請到倫敦印刷這些版畫，當這些作品1862年首次在巴黎展出時，受到波特萊爾的注意，他讚道：「船隻索具、繩子糾纏的美；混雜著大霧、炊煙還有螺旋狀的香菸；一首廣大城市深刻而精緻複雜的詩歌。」

　　1863年惠斯勒搬到雀爾喜時認識了另一位前拉斐爾主義畫家羅賽蒂（Dante Gabriel Rossetti），也和英國詩人斯威本（Swinburne）、小說家梅雷迪斯（George Meredith）關係十分密切。惠斯勒的直刻銅版畫〈疲倦〉像羅賽蒂畫作中常出現的無精打采，或沉睡中略顯感性的女人。而畫作中如快鞭似的筆觸，則表露出了惠斯勒開始不滿於版畫限制，之後的六年之內，他幾乎沒有再觸碰這個媒材。

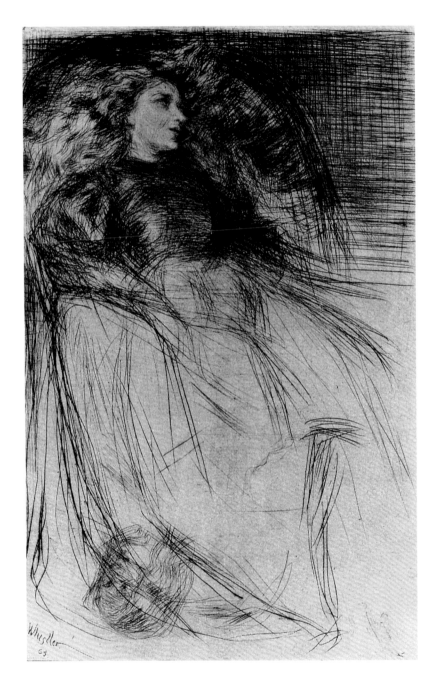

惠斯勒　**疲倦**　銅版畫
19.7×13.8cm　1863
大英博物館藏

惠斯勒　**芬妮‧李蘭德**
銅版畫　196×32cm
1872　華盛頓佛利爾美
術館藏（右頁圖）

李蘭德家族與威尼斯系列版畫

　　從1869年秋天以來，惠斯勒常拜訪李蘭德（Frederick
Leyland）距利物浦約八英里的路程的宅邸，在那他重燃對鏤刻版

畫的興趣，製作了一系列以利物浦海港以及李蘭德家族為題的版
畫。李蘭德的三名兒女成為惠斯勒喜愛的主題，李蘭德太太也享
受這名藝術家的友誼相伴。但在過了幾年，惠斯勒和李蘭德一家
交惡，失去了資助，且面臨破產的經濟窘況。

惠斯勒
出入口，威尼斯
鏤刻版畫、銅版畫
29.5×30.3cm　1880
格拉斯哥大學杭特瑞恩
博物館及美術館藏

惠斯勒
愛蓮娜・李蘭德
銅版畫　21.3×14cm
1873　大英博物館
（左頁圖）

　　1879年，惠斯勒接受倫敦美術協會的委託，到威尼斯繪製一
系列鏤刻版畫。這些版畫使用較輕、較瑣碎的筆觸繪製，異於
「泰晤士河系列」使用的技法，這樣「印象派式的」風格更適合
魔幻的威尼斯。他在版畫周圍留下許多空白，使用多變的手法，
某些部分簡化，或是只有輕輕帶過。

　　他會在版畫某些部分留下一層薄薄的墨水，來強調河面、流
水或是增加畫面的筆觸。他在回到倫敦後仍會重新繪製部分的版
畫，在每一階段中畫作都變得更加豐富，更富有層次感。

　　因為他知道已經有許多畫家創作了精緻的威尼斯版畫，所
以他特意避免熱門的威尼斯風景，而選擇較貧窮的區域為主題。
1880年在倫敦美術協會展出時，他的版畫曾被批評不能代表威尼
斯的面貌，但它更能顯現出惠斯勒的藝術觀點和不從眾的個性，
也更具有藝術與社會的研究價值。

以倫敦做藝術的舞台
（1859-1891）

　　惠斯勒對泰晤士河的喜愛，在他一開始在1895年定居倫敦時就開始。他對河川及海洋的喜愛，受小時候居住的環境影響：望向大西洋的史東寧頓、被涅瓦河占據的聖彼得堡、在哈德遜河畔的西點軍校；而移居倫敦後，惠斯勒馬上被泰晤士河吸引，選擇居住在河畔旁。

　　在倫敦，惠斯勒先是住在姊夫黑登斯隆街62號上的四層樓房子中。他享有高雅富裕的生活風格，每餐有五道菜，且常伴隨著香檳，居住的區域和權貴雲集的梅費爾很接近，時尚但不至招搖。此時，他也享受希臘大收藏家容禮迪（Alexander C Ionides）家族的資助，時常到他們家中吃飯。

　　剛開始他享受黑登一家人的照料與同情，與姊夫黑登的關係也平和地展開。惠斯勒笑道，黑登常向他人炫耀讓診所業績下滑的藝術家，兩人偶爾相伴到倫敦西邊的田野間寫生、製作版畫。新的環境和藝術上的支持讓惠斯勒感到欣悅，並寫信給巴黎的方丹─拉突爾、勒格羅鼓勵他們來倫敦發展。

　　和斯隆街安逸的生活有極大的反差，惠斯勒受到羅瑟希西區域吸引，也希望透過寬廣的河面，和建築群集的巨大城市製造一些距離感，以不同的視野描繪倫敦，就像梅里翁透過塞納河描繪

惠斯勒
結冰的泰晤士河
油彩畫布
74.6×55.3cm　1860
華盛頓佛利爾美術館藏
（右頁圖）

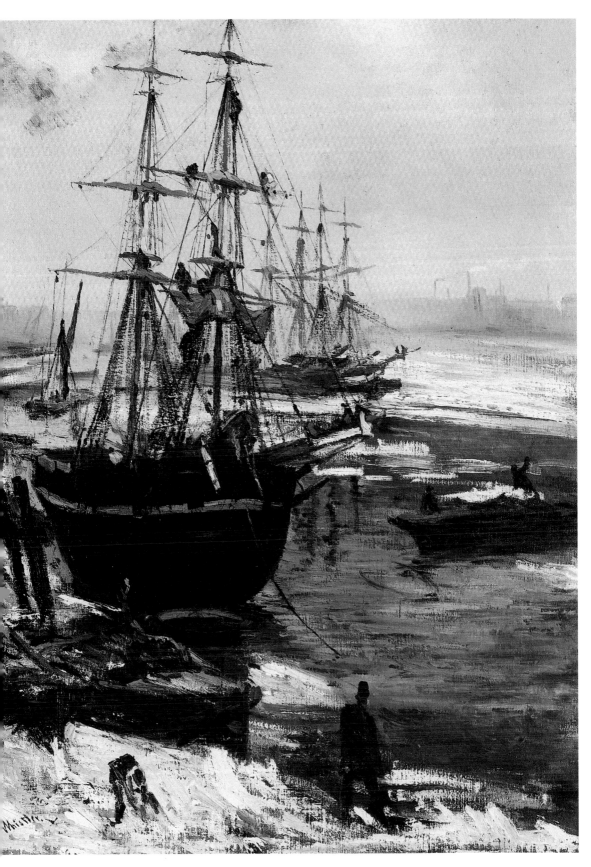

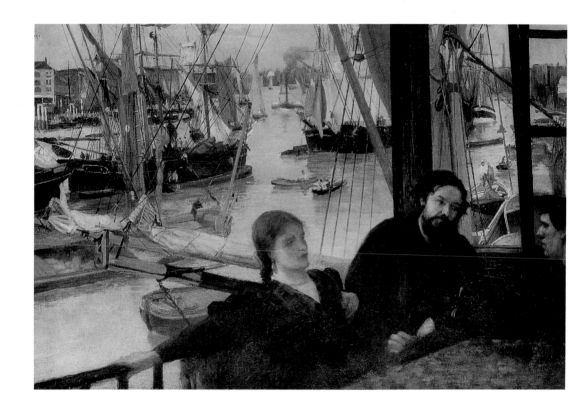

惠斯勒　**沃平**
油彩畫布
71.1×101.6cm　1861
私人收藏

巴黎一樣。

　　在定居倫敦不久後，惠斯勒就和巴黎習畫的同學莫里葉，在大英博物館附近租了兩個房間，但惠斯勒常不在那兒，而是借宿羅瑟希西的旅棧。莫里葉在寫給母親的信裡提到「惠斯勒很認真地繪畫，很可能正在羅瑟希西隱密的巷弄裡被惡棍環繞，飽受煩惱和痛苦的折磨。」

　　雖然少了舒適的環境，但羅瑟希西充滿了視覺上的趣味性：岸邊河面上有船隻桅杆、旗幟和索具的混亂森林，背景相襯的為黑煙翻滾的高大煙囪。除此之外，剽悍的船夫也能讓畫作增色不少。

　　以此為背景，這名時髦的美國畫家創作了兩幅傑出油畫，〈結冰的泰晤士河〉、〈沃平〉，還有一組「泰晤士河系列」鏤刻版畫。

　　〈結冰的泰晤士河〉和〈沃平〉一樣是在倫敦東南方的河畔

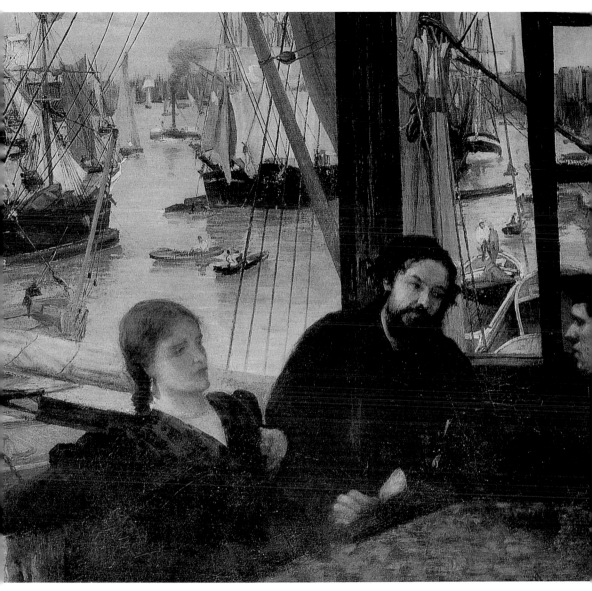

惠斯勒　**沃平**（局部）　油彩畫布　71.1×101.6cm　1861　私人收藏

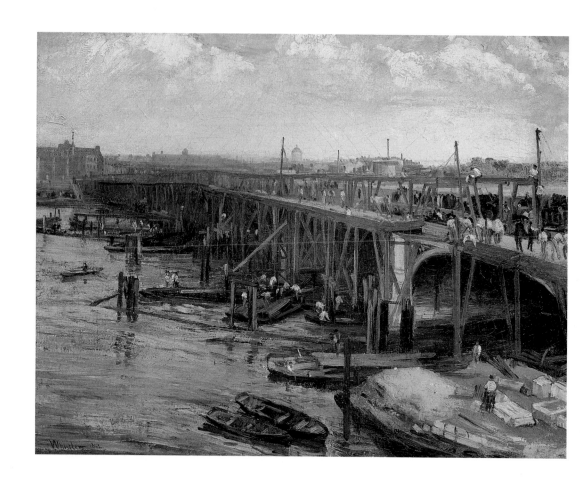

惠斯勒
最後的西敏古橋
油彩畫布　61×77.5cm
1862　波士頓美術館

城鎮羅瑟希西的旅棧中繪製的。1860年聖誕節所作的〈結冰的泰晤士河〉可以看出惠斯勒對於色彩的敏銳度。

　　在這幅畫使用少許的畫用油製造乾筆觸，筆刷沾取大量的白色顏料在畫布上拖曳，營造冰雪刺骨般的感覺。這些強而有力的筆觸和精細的船隻索具、和遠方吐著煙霧的工廠成為對比，成功地描繪冬季早晨，泰晤士河畔冰冷、霧濛濛的氣氛。

　　這樣的景觀或許讓他回想起在俄羅斯涅瓦河畔的童年，在冰雪底下透露出波特萊爾所相信的：「天才不過就是能隨意的重新找回童年。」

　　而惠斯勒繪製〈沃平〉時，更妥善利用了泰晤士河南岸的旅棧為場景；從這個旅棧可以從羅瑟希西望向對岸的沃平，碼頭邊有工人的喧鬧聲，充滿各式貨品的強烈氣味──菸、皮革、萊姆

惠斯勒　**最後的西敏古橋**（局部）　油彩畫布　61×77.5cm　1862　波士頓美術館

酒、咖啡和香料。惠斯勒讓觀者從畫中感受碼頭的熱鬧氣氛。

〈沃平〉中三名人物分別是他的情人，喬安娜、「三人社團」的勒格羅與一名水手。他們安靜的交談和背景忙碌、混亂的船隻形成對比。這幅畫部分顏色深化，導致顏色中間的紅色浮標成為畫作中顏色最鮮艷的重點。

他寫信和方丹—拉突爾談論這幅畫，但要求他不可以向庫爾貝透露，顯示了這幅畫對惠斯勒的重要性。這是他早期河畔畫作中最具企圖心的一幅，並且匯集了他在「泰晤士河系列」鏤刻版畫中琢磨的技巧。

對於船隻精細的描寫顯現拉斐爾前派的社會寫實主義對惠斯勒的影響，但他也刻意嘲諷英國藝術界偏好故事性繪畫，所以選擇了一個皇家藝術學院不可能接受的題目。

另外，惠斯勒在同時期創作了〈最後的西敏古橋〉，西敏橋在1860年被拆除，他受到新橋興建的吸引，借住在位於倫敦心臟地帶的一名律師友人的家中，繪製了這幅畫作。他所感興趣的並不是橋本身，而是旁邊輔助的木製鷹架。因為工程進展使每日的景觀都不同，在繪製上有難度，所以惠斯勒分了許多階段完成這幅畫；意不在於忠實記錄城市景觀，而在於重現眼前所見的忙亂與活力。

惠斯勒在泰晤士河旁，或許體驗了勞動社會的辛苦生活，但他的生活仍有安逸舒適的一面。在繪製「泰晤士河系列」版畫的同時，惠斯勒畫了〈綠與玫瑰色的和諧曲：音樂房〉，一幅和羅瑟希西艱困生活相去甚遠的畫。

圖見48頁

據畫中的小女孩，安妮·黑登後來所描述，這幅畫是在他們斯隆街的家中所繪。惠斯勒將這幅畫贈送給他的姐姐黛貝拉·黑登，她在畫作左方以鏡中倒影的方式呈現，有仿效維拉斯蓋茲的〈宮庭侍女〉的意味。

這幅畫不平常的構圖方式和透視角度讓它超越任何竇加同期的任何作品。惠斯勒讓三名人物有各自的空間，但又能組合三者來在房間一角形成緊湊、令人滿意的構圖。

惠斯勒好像刻意突破〈彈鋼琴〉的平衡構圖；雖然仍保有

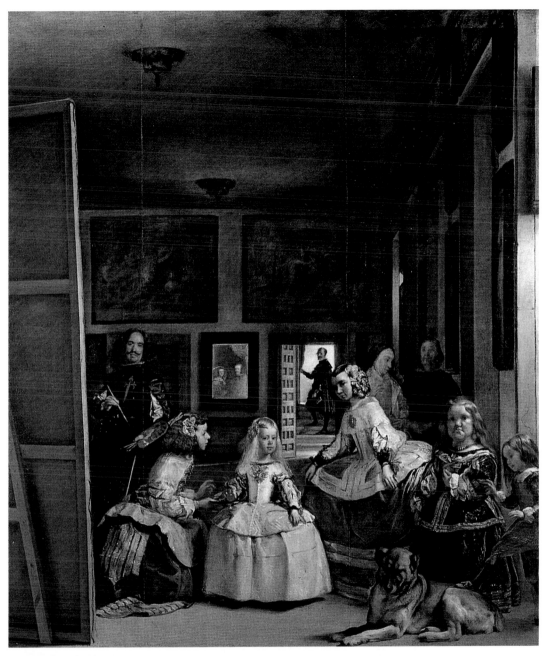

維拉斯蓋茲　**宮廷侍女**　油彩畫布　105×88cm　1656　馬德里普拉多美術館藏

惠斯勒　**藍色波浪**
油彩畫布
62.5×87.6cm　1862
法敏頓希斯特美術館藏

惠斯勒　**綠與玫瑰色的
和諧音：音樂房**
油彩畫布
95.5×70.1cm
1860-1861
華盛頓佛利爾美術館藏
（左頁圖）

圖見50-51頁

黑與白相互襯托的方式，但讓黑色的人形突破背景畫作方框的局限，營造不平衡、非正式的感覺。畫中黑色人形的體態自然優美，顯露出惠斯勒繪製全身肖像的功力。惠斯勒的站立肖像，人物部分往往只占畫作的1／3，便於帶出人物動作，暗示人存在的瞬間即逝。

他在1863年移居較昂貴的雀爾喜區，好讓自己更接近河畔。從他住在琳賽街上，房子向外望就可以見到河畔，對岸則是別德西區。在這他受容禮迪的委託而畫了〈棕與銀色：別德西古橋〉。容禮迪是希臘船運鉅子，也是著名藝術收藏家族，在倫敦除了資助惠斯勒的創作之外，他們的小女兒也嫁給了惠斯勒的弟弟，和容禮迪家族深刻的交情，使惠斯勒能長時間投注在〈棕與銀色：別德西古橋〉的創作上。

這幅畫保留惠斯勒早期用顏料的方式，較為厚實，但在色調

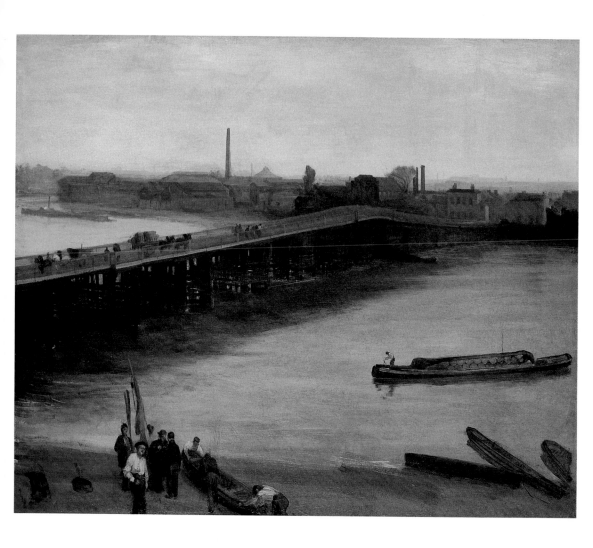

上已經有一定的成熟度，垂直的前景旗幟、煙囪，橋上裝飾和小形物使畫面達到平衡。他後來又在1865年修改畫作，加上了新的元素，模糊的人影與景觀氛圍更有「夜曲」系列如夢般的特質。

移居到雀爾喜，惠斯勒結識了泰晤士河畔的造船人，葛維斯家族。英國畫家泰納（J M W Tuner）曾被葛維斯載著度過泰晤士河，到別德西公園畫水彩、油畫；浪漫主義畫家約翰‧馬丁（John Martin）要求葛維斯每在月圓及月暈時，無論多晚都要敲他的門，把握機會觀賞夜月在河面上映照的景觀。

其中一個葛維斯的兒子，華特勒（Watler Greaves）在繪畫

惠斯勒
棕與銀色：別德西古橋
油彩畫布
63.5×76.2cm
1859/65
Addison美國藝術畫廊

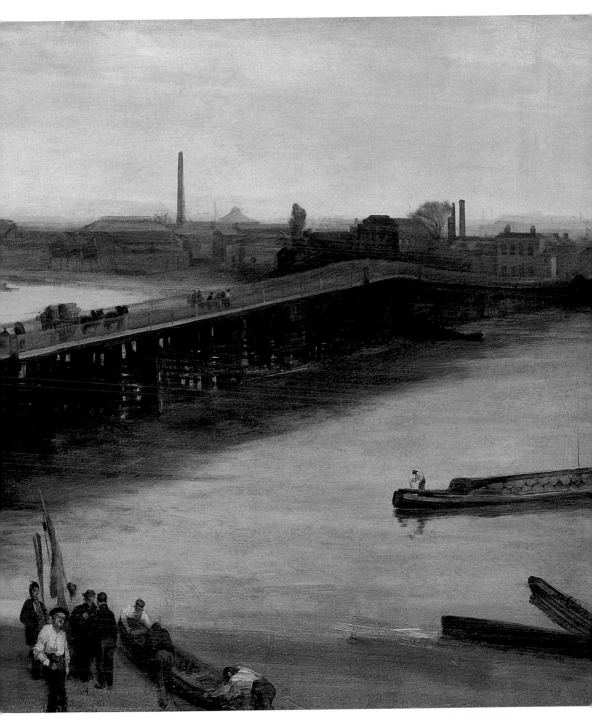

惠斯勒　**棕與銀色：別德西古橋**（局部）　油彩畫布　63.5×76.2cm　1859/65　Addison美國藝術畫廊

上有些天份，十六歲時就曾製作一幅精彩的〈船賽時的漢默斯密橋〉。他和他的兄弟亨利常跟在惠斯勒身旁，惠斯勒教他們畫畫，他們則教惠斯勒如何像船伕一樣地划槳，並且介紹了泰唔士河旁花園等景致。

惠斯勒因為和葛維斯家族的交情，增進了他對雀爾喜和泰晤士河的喜愛和知識。河堤大道於1871年興建，在它引來震耳欲聾的車潮之前，雀爾喜的河畔曾是只是安靜且風景秀麗的小徑，和倫敦碼頭相較提供了一個適合冥想的空間。

華特勒在未來的十五年中，是惠斯勒最忠實的弟子，不只在繪畫風格上受惠斯勒影響，他也學習惠斯勒的穿著打扮。但這樣的忠誠並沒有獲得太大的回報。在晚年時，滄桑的華特勒戴著磨損不堪的大禮帽，在二手書店裡以他最鍾愛的雀爾喜街景畫作換取書籍，最後1930年於救濟院過世。

法國海邊與西班牙之旅

在多種不同文化背景下成長，使惠斯勒培養了旅行的喜好。在1861年夏天他到法國布列塔尼展開一趟繪畫之旅，其中〈布列塔尼的海岸〉反映出了惠特勒對庫爾貝的喜好，出色的描寫了崎嶇的海灘、抽象圖騰般的石塊，還有畫中孤獨的農村婦女。

1961年11月自法國小鎮布列塔尼返回英國時，惠斯勒費心尋找了一個合適的畫框，並把這幅畫拿到法國國家美術學院展出，隔年將這幅畫送至倫敦皇家藝術協會展出。

在參訪布列塔尼之後，惠斯勒在巴黎租了一間畫室，開始繪製〈第一號白色交響曲：白衣少女〉，畫中的模特兒是他當時的 圖見54頁 愛人，喬安娜·海弗南（Joanna Hiffernan）。惠斯勒喜愛喬安娜的紅髮，他在和庫爾貝介紹喬安娜時，還特地將她的頭髮放下。這位紅髮的愛爾蘭少女不只為惠斯勒料理家務，還經手他畫作的販售。

秋天時他們到西班牙馬德里欣賞古典繪畫巨匠維拉斯蓋茲（Velázquez）的作品。他曾嘗試深入西班牙小鎮、在戶外寫生，

惠斯勒　**布列塔尼的海岸（與浪花）**
87.3×115.6cm　1861
美國康乃狄克州華茲沃斯美術館藏

但他無法以西班牙文溝通，加上女友身體不適，迫使他意猶未盡地返家。

白衣少女三聯作

　　惠斯勒分別在1862、1864、1867年繪製了三幅白衣少女畫作，作品創作時間相隔約兩到三年，從中可以看出他在藝術上不斷突破自我的決心，嘗試結合前拉斐爾主義、東方藝術以及新古典主義的美感。他的第一幅白衣少女展出時，雖受到嚴厲的批評與嘲諷，但他不但沒有退縮，反而創作出更多令人訝異的作品。

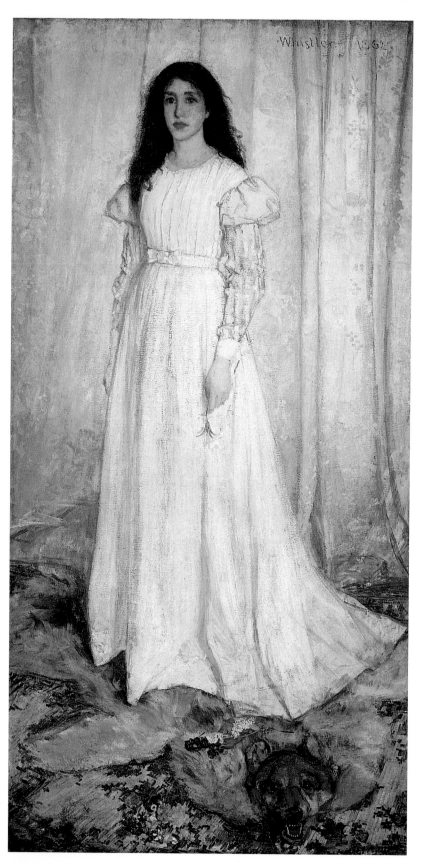

惠斯勒
**第一號白色交響曲：
白衣少女** 油彩畫布
213×107.9cm 1862
華盛頓國家美術館藏

惠斯勒
**第一號白色交響曲：
白衣少女**（局部）
油彩畫布 213×107.9cm
1862 華盛頓國家美術館藏
畫中模特兒是喬安娜・海弗
南，少女手持的花象徵失去
純潔。（右頁圖）

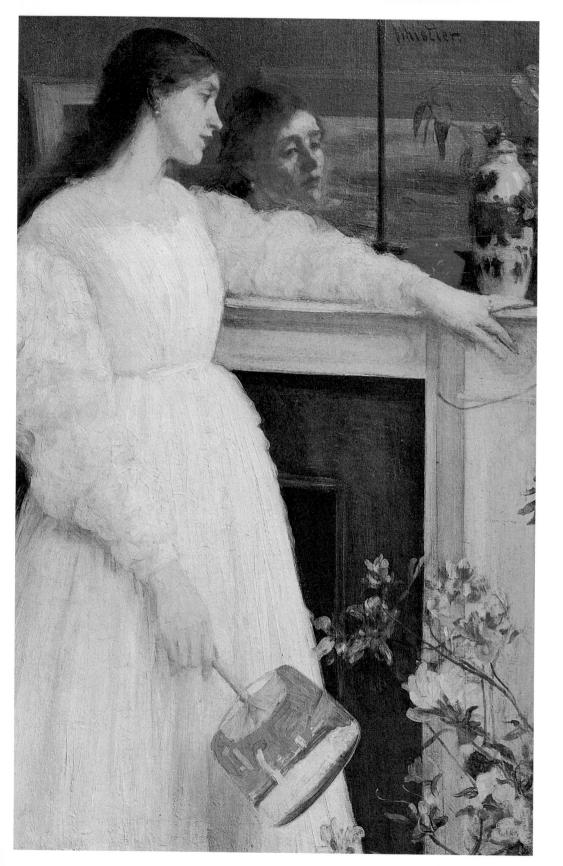

惠斯勒　**第一號白色交響曲：白衣少女**（局部）熊皮的墊物　油彩畫布　213×107.9cm　1862
華盛頓國家美術館藏

惠斯勒　**第二號白色交響曲：白衣少女**　油彩畫布　76×51cm　1864　倫敦泰特美術館藏（左頁圖）

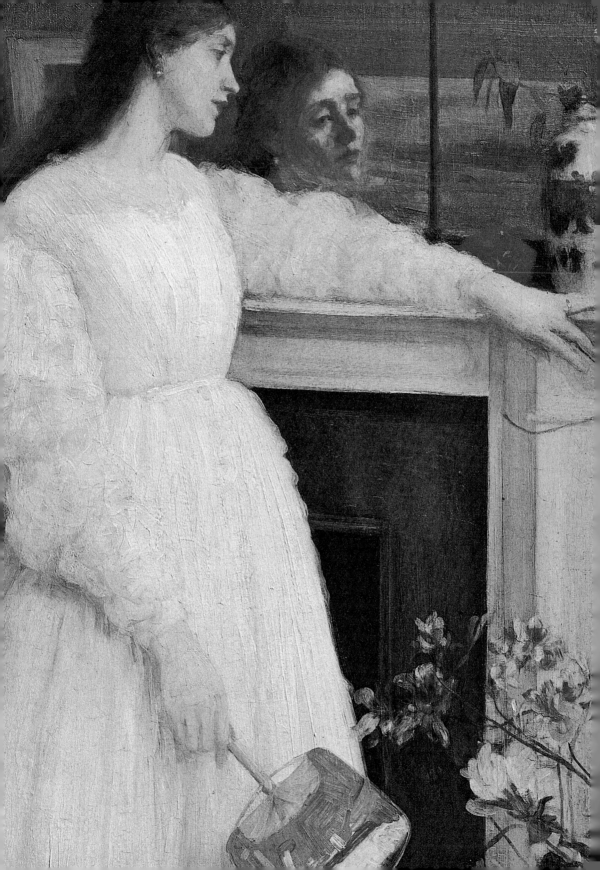

1862第一號白色交響曲：白衣少女

惠斯勒的一生中有許多愛人，但〈白衣少女〉似乎專屬於喬安娜，雖然喬安娜的行為也常使惠斯勒頭痛，例如在演出〈貴婦人〉一戲後，她堅持穿著昂貴的衣服，惠斯勒的友人也笑稱她的行為舉止像是「公爵夫人一樣」，但在惠斯勒筆下，喬安娜的形象仍是那名純潔、溫柔及剛強的白衣女子，當喬安娜離開了惠斯勒的生活，〈白衣少女〉系列也隨即而逝。

惠斯勒剛到倫敦定居時，除了結識喬安娜，也和拉斐爾前派成員很親近，尤其是英國拉斐爾前派巨匠密萊（John Everett Millais）。密萊曾稱讚〈彈鋼琴〉是「皇家藝術學院近幾年來展出的最好油畫作品。」也因此，惠斯勒的〈第一號白色交響曲：白衣少女〉有幾分向密萊致敬的意味，作品擁有某些密萊畫作的氛圍和吸引力。

這幅畫也可以看出惠斯勒已遠離庫爾貝的影響，用的不是寫實主義，而是偏好以神秘方式描繪肖像主角。庫爾貝曾表示對這幅畫感到失望，覺得人物太過「神聖化」，像是幻影的顯現，但也這代表惠斯勒成功地達成他要的感覺。

〈第一號白色交響曲：白衣少女〉是惠斯勒成為畫壇爭議人物的第一張代表作。被學院批評「太怪」未能參加學院展，送往巴黎沙龍展時亦未為主事者接受，不過，卻在一群畫家舉辦的「落選者沙龍」中，與後來均已成名的畫家如莫內（Monet），竇加（Degas），畢沙羅（Pissarro）及馬奈等人的作品一齊展出。〈第一號白色交響曲：白衣少女〉為所有展品中，最受到攻擊以及嘲諷的作品。

惠斯勒雖然將這幅作品賣給他的弟弟喬治‧惠斯勒（George W. Whistler），但仍保留這幅作品到各處參展——1862年在倫敦展出時，有人質疑取名〈白衣少女〉是否和同期的一本小說有關係，但惠斯勒嚴正否認。藝評保羅‧曼茲（Paul Mantz）則形容這幅畫像是「白色交響曲」，這讓惠斯勒後來在1867年世界博覽會的美國展區再次重新展出這幅作品時，為這與其他兩幅白衣少女

惠斯勒
第二號白色交響曲：
白衣少女（局部）
油彩畫布　76×51cm
1864
倫敦泰特美術館藏
（左頁圖）

59

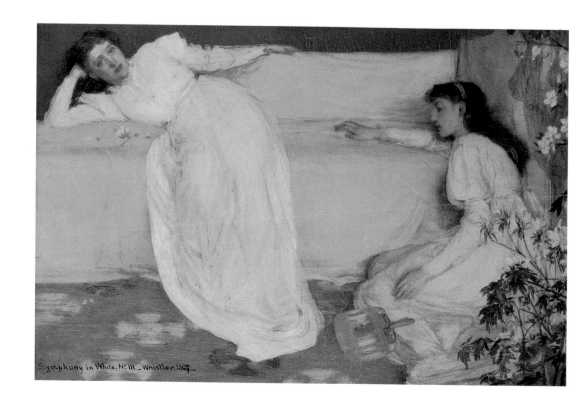

Symphony in White, No. III. - Whistler. 1867

加上了「白色交響曲」做為題名的一部分，並以年代編號。

　　當三幅白衣少女畫作一同並列，色調間的差異遭來批評，惠斯勒馬上加以反駁：「不可置信！這些聰明人認為他們會看到連作中出現白髮蒼蒼、皺紋滿面的同一人嗎？而這個人也會以同樣的邏輯來要求兩幅畫作該有一致的色彩，這個邏輯的荒謬程度就像他們認為D大調交響曲裡沒有其他的音符，只該重複D、D、D？……呆子！」這代表了惠斯勒希望每一階段的作品都是獨立的，有自己的調性及旋律。

　　1875年，惠斯勒的弟弟過世後，他將〈第一號白色交響曲：白衣少女〉寄回美國巴爾的摩，由他喬治的兒子接收這幅畫作，之後這幅畫也被送到美國各地展覽，對許多美國畫家影響深刻。

東方藝術的影響

　　惠斯勒在巴黎求學時期似乎就曾看過日本版畫，他透過方

惠斯勒
第三號白色交響曲：
白衣少女　油彩畫布
52×79.5cm　1867
英國伯明罕大學巴柏藝
術中心

惠斯勒〈**第三號白色交響曲：白衣少女**〉畫稿素描作品　倫敦維特圖書館藏

丹─拉突爾的介紹認識了法國畫家布拉克蒙（Felix Bracquemond），而布拉克蒙總是喜歡不時的秀出他所收藏的葛飾北齋版畫作品。但惠斯勒一直到1862至1863年才開始真正探索這一領域。在1864年他成為巴黎薩德侯爵夫人開設的商店「中華門」常客，並且在寫給方丹─拉突爾的信上常常提到這家商店以及日本藝術對他的影響。

他對中國青花瓷器的熱愛逐漸升高，並和羅賽蒂互相競爭收藏。他對青花瓷器狂熱程度甚至一直持續到晚年，1900年義和團在中國主張扶清滅洋時，惠斯勒竟評論：「這是中國人處事的方法，沒有什麼需要矯正的。最好是失去整個歐洲軍隊，也不要傷了一件青花瓷瓶！」

1864年，惠斯勒年滿三十歲，也是定居倫敦的第五年，惠斯勒完成了三幅向東方藝術、文化致敬的作品，這三幅作品是〈紫與金色隨想曲：金色屏風〉、〈紫與玫瑰色：青花瓷中的長女子〉，以及〈中國公主〉，由此更能看到惠斯勒對東方藝的狂想與喜愛，他也成功地為〈第二號白色交響曲：白衣少女〉實驗了結合東、西方藝術的最佳繪畫方式。

圖見65頁、68頁

惠斯勒開始嘗試模仿青花瓷器上中國書畫的流動性與精確度，使用較薄的顏料，還有裝飾性的平面圖騰，脫離了法國式的繪畫性、印象派的大筆觸，轉而追求單純的造型之美。惠斯勒在畫中點綴了許多日本及中國風味的物件，包括安藤廣重的版畫，還有他精彩的青花瓷器收藏。漸漸的，惠斯勒將會捨去傳統西方繪畫的景深概念及構圖。

圖見71頁

同時期的〈中國公主〉在創作過程上較前者艱辛，但惠斯勒也因這幅畫博得了更高的名聲。惠斯勒會將窗戶半闔，避免強烈的光線陰影，並將畫布直接放在模特兒旁邊，他會在遠距離觀察了之後，前進為畫布加上一兩撇，之後又退到遠處，惠斯勒往往在一天結束後將畫布全部清除，待下回模特兒返回畫室再重新開

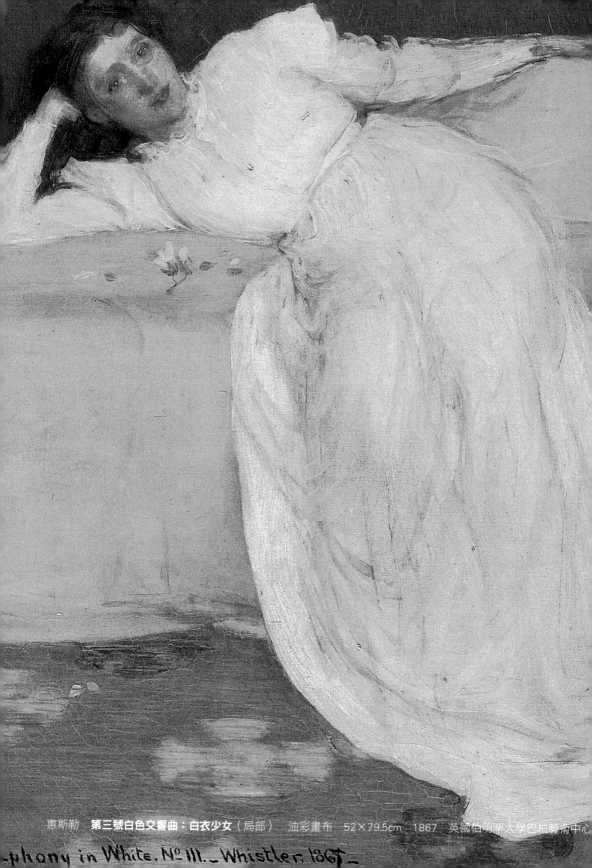

惠斯勒　**第三號白色交響曲：白衣少女**（局部）　油彩畫布　52×79.5cm　1867　英國伯明罕大學巴柏藝術中心

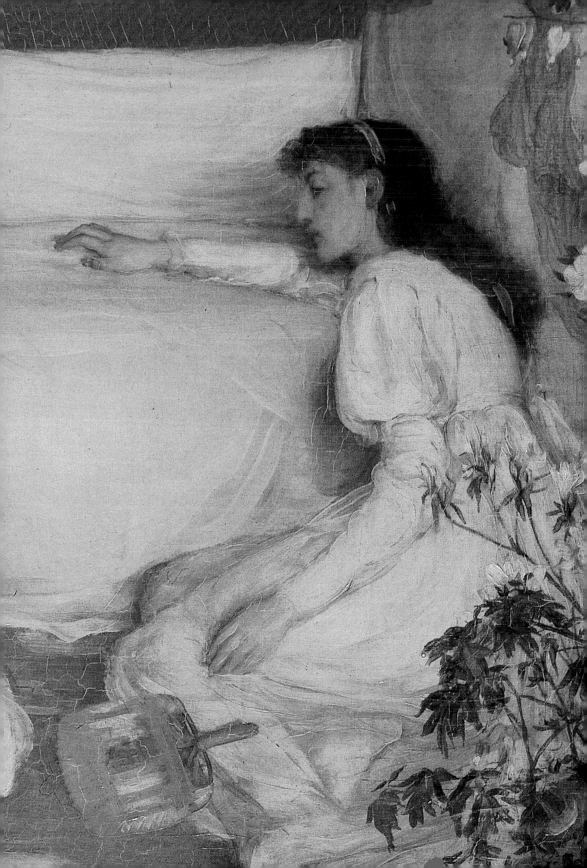

始。畫中的模特兒，因為多次長時間地擺姿勢而昏倒，一直到她病好了之前，惠斯勒則須另請人穿著她的服裝做為替代。

李蘭德買下了〈中國公主〉作做為「孔雀之廳」的主要裝飾。《蘇格蘭通訊報》也稱讚這幅畫比另一幅惠斯勒的〈灰與黑的組曲二號：湯瑪士・克雷憂肖像〉來得優越。 圖見70頁 圖見97頁

從1860到1870年代，都可見惠斯勒在畫作中加入日本元素。惠斯勒喜愛運用混搭組合，在〈肉色與綠色變奏曲：陽台〉中，遠方的煙囪是現代化的英式景觀；人物、樂器、扇子和清酒則表達出對日本傳統文化的嚮往，造成了對比及反差效果。中間站立的女子則連結了前景與背景的視覺動線，使這幅畫介於二次元平面及三次元立體的繪畫效果之間，製造出懸疑、真假難辨的故事情節。 圖見72頁

日本版畫家鈴木春信，以及鳥居清長的作品似乎是這幅畫最大的靈感來源。另外，惠斯勒在此時期買下一組日本娃娃，所以畫中穿著和服的女子們，很有可能全是以這些娃娃做為樣本。

惠斯勒在1864至1866年期間也開始發展不同形式的簽名，在〈青花瓷中的長女子〉的右上角可看到仿日本字的簽名。在〈肉色與綠色變奏曲：陽台〉上則是惠斯勒第一次以蝴蝶為畫作屬名。

1864第二號白色交響曲：白衣少女

〈第二號白色交響曲：白衣少女〉是惠斯勒最著名的畫作之一，現藏於英國泰特美術館。惠斯勒用快速及流利的筆法，製造出了白紗邊緣輕盈的效果，右上角有中國青花瓷瓶，少女在鏡前手拿日本小扇，神韻婉轉，充滿深沉的詩意。由此可見，東方藝術開始融入惠斯勒的畫作中，他運用了日本式的物件來點綴維多莉亞式的人物，但一點也不顯突兀。 圖見68頁

畫中的主角仍是惠斯勒的情人喬安娜，畫中的地點則從租借的畫室移到了惠斯勒在雀爾喜新租的住家。詩人斯威本（Swinburne）看到這幅畫時感動地寫了一首詩，題為「在鏡前：為一幅畫所寫的詩篇」，付梓後被鑲嵌在金色的畫框上。

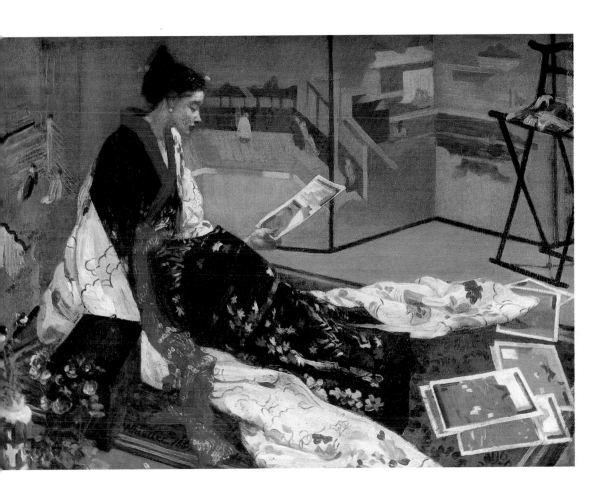

惠斯勒　**紫與金色隨想曲：金色屏風**
油彩畫布
50.2×68.7cm　1864
華盛頓佛利爾美術館藏

　　但藝評可不領情，〈泰晤士報〉評論「畫作中穿著白紗的女子有一股無法描述的吸引力，斯威本先生在畫框上所題的詩句雖然看上去很美麗，但卻字句不清，也無法確切描述畫作所表達的意境。」

脫離庫爾貝影響的海景創作

　　惠斯勒、喬安娜和庫爾貝在1865年10月一同前往法國諾曼地海岸，三人在特魯維海邊，庫爾貝暱稱惠斯勒「我的英國學生」，但喬安娜公然的和庫爾貝調情，使得惠斯勒心生妒忌。

　　庫爾貝後來為喬安娜畫了四幅〈美麗的愛爾蘭女孩〉油畫，

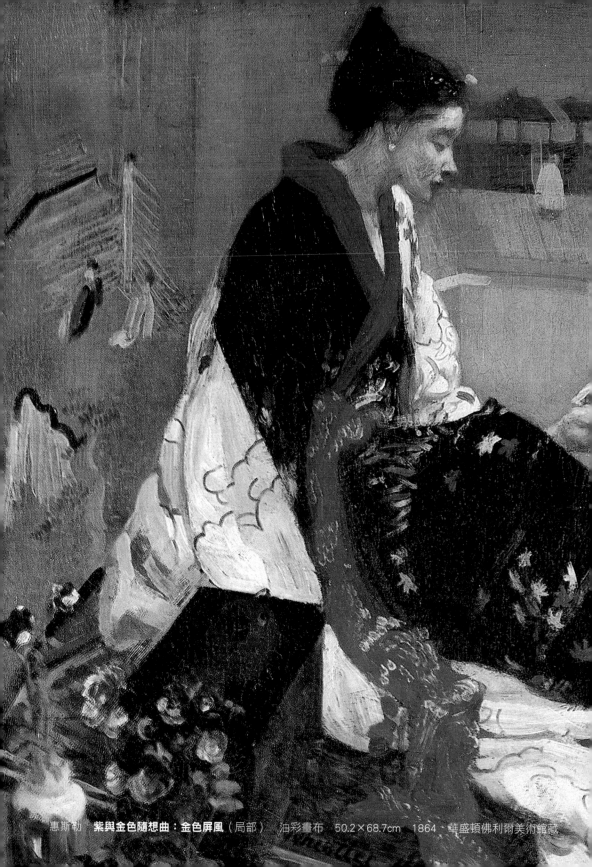

惠斯勒 **紫與金色隨想曲：金色屏風**（局部） 油彩畫布 50.2×68.7cm 1864，華盛頓佛利爾美術館藏

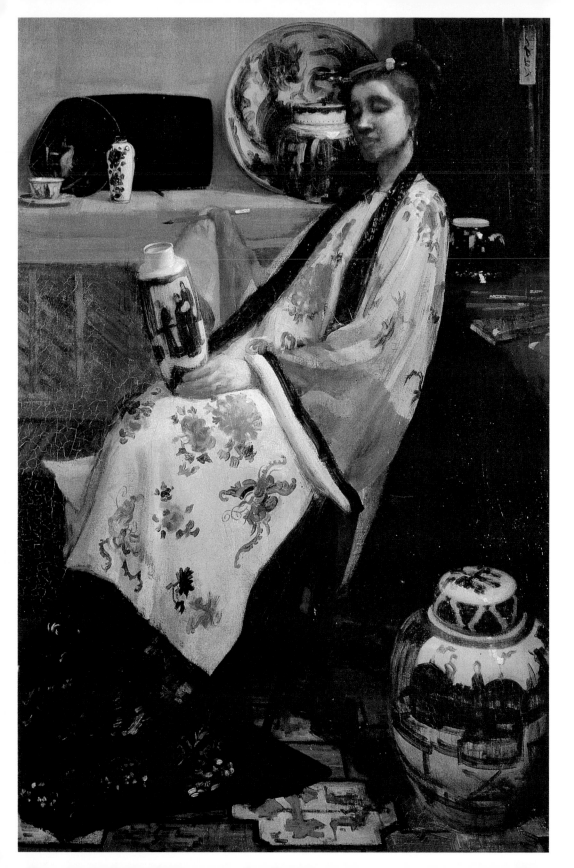

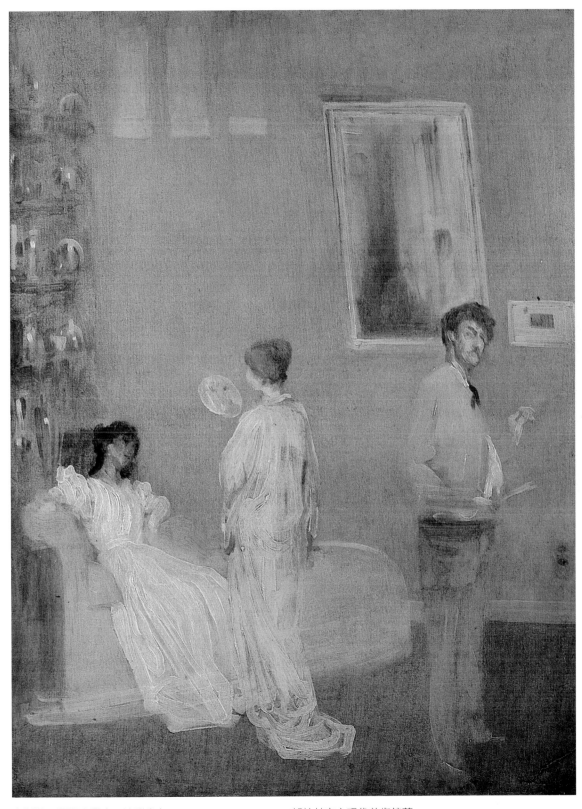

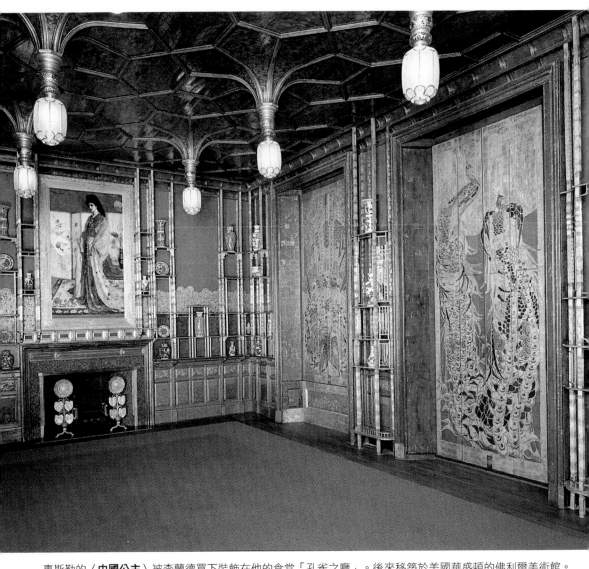

惠斯勒的〈**中國公主**〉被李蘭德買下裝飾在他的食堂「孔雀之廳」。後來移築於美國華盛頓的佛利爾美術館。

惠斯勒　**中國公主**　油彩畫布　199.9×116cm　1864　華盛頓佛利爾美術館藏（右頁圖）

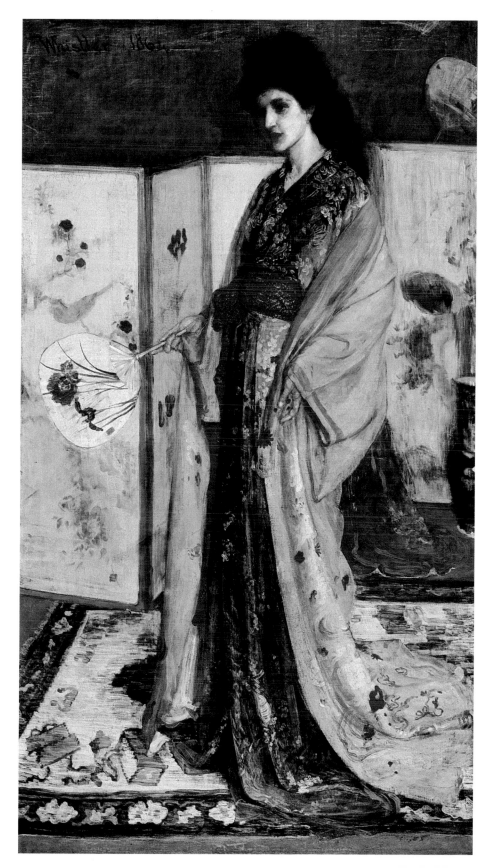

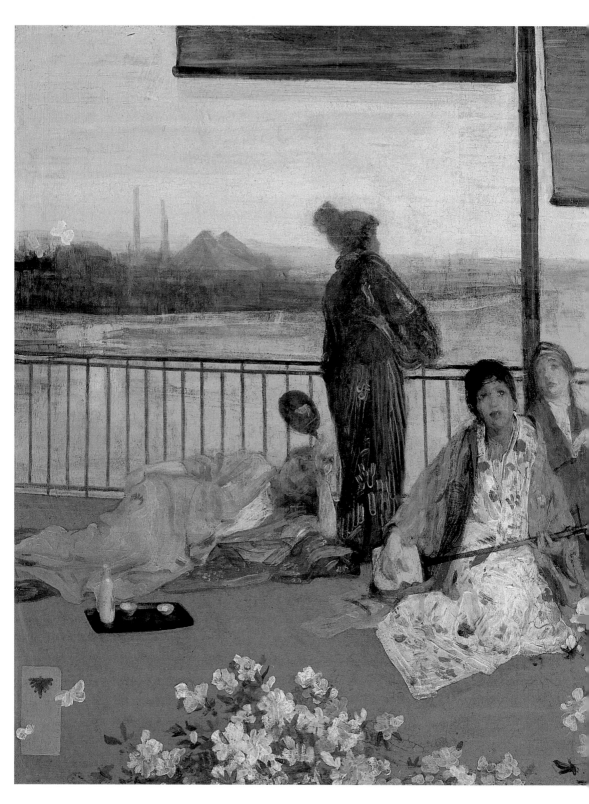

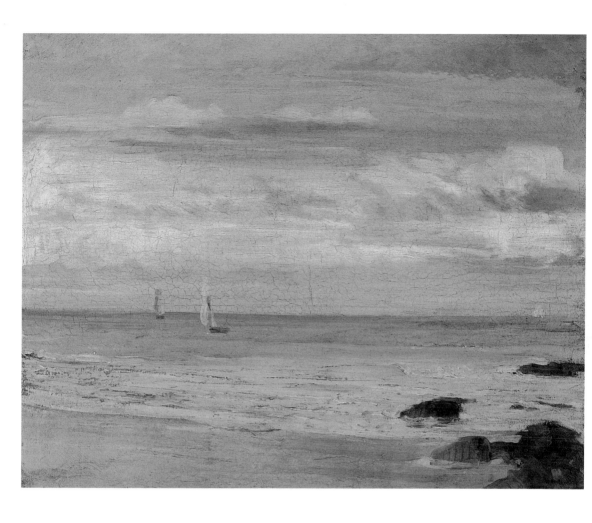

惠斯勒　**藍色與銀色的
調和：特魯維**
油彩畫布
59.1×72.4cm　1865
華盛頓佛利爾美術館藏

惠斯勒　**肉色與綠色變
奏曲：陽台**
61.4×48.8cm　1865
紐約弗利克博物館藏
（左頁圖）

其中一幅被紐約大都會博物館所藏。之後在1866年，喬安娜裸身
當庫爾貝〈睡眠者〉畫作兩名女子中的其中一位模特兒，或許是
這個原因使惠斯勒決定與她分手。

　　惠斯勒在特魯維海邊，創作了至少五幅的海景油畫，他效
仿庫爾貝1854年的海景畫作〈帕拉維斯海邊〉，在〈藍色與銀色
的調和：特魯維〉左下角也加上了一名人物，但惠斯勒希望由這
樣的構圖表示自己不同之處。庫爾貝的海景構圖向右下角傾斜，
畫中人物揮舞著帽子形成平衡，使用顏料較厚；惠斯勒則以水平
構圖呈現空間寬廣，畫中人物靜止，遠眺對角白色風帆，顏料較
薄，製造出一種朦朧、沉思的氛圍。

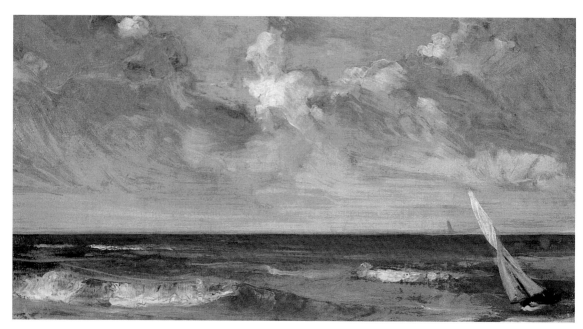

惠斯勒　**海洋**　油彩畫布　52.7×95.9cm　1865　紐澤西蒙特克萊美術館藏

惠斯勒　**藍色與銀色的調和：特魯維**　油彩畫布　49.5×75.5cm　1865
波士頓伊莎貝拉·史都華·嘉德納美術館藏

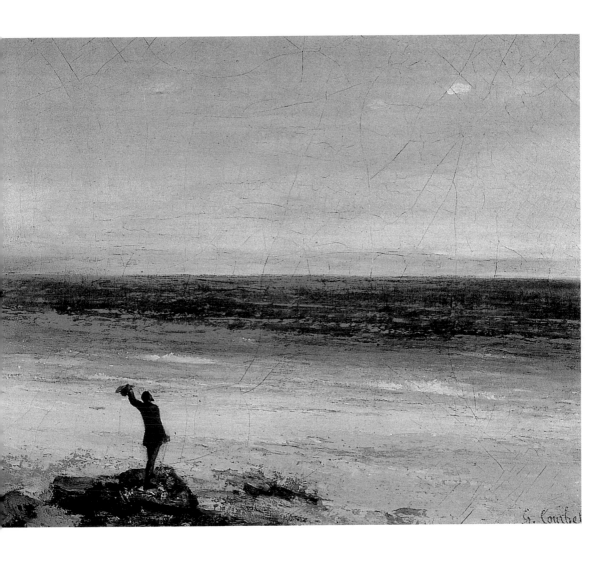

庫爾貝
帕拉維斯海邊
油彩畫布　39×46cm
1854　法國蒙彼利埃法
布爾美術館藏

　　惠斯勒對自己的藝術視野愈來愈有自信，在1870年代更充分地發展。從這幅畫就可以看到惠斯勒對細節處理的注意，還有他對於畫作簡化的追求。

　　惠斯勒從法國濱海小鎮寫信給英國藏家容禮迪，上面寫著「我還需要在這完成兩、三幅作品，我會將這些海景作品帶回英國。雖然旺季已過，已不見在海灘嬉遊的旅客，但是這樣的景色比和煦時更富有調子。」

　　惠斯勒用了適合展覽大小的畫布，但仍維持草圖般的筆觸感覺。例如，〈斑爛晨曦〉雖然有豐富的顏色，以及濃厚的調子，

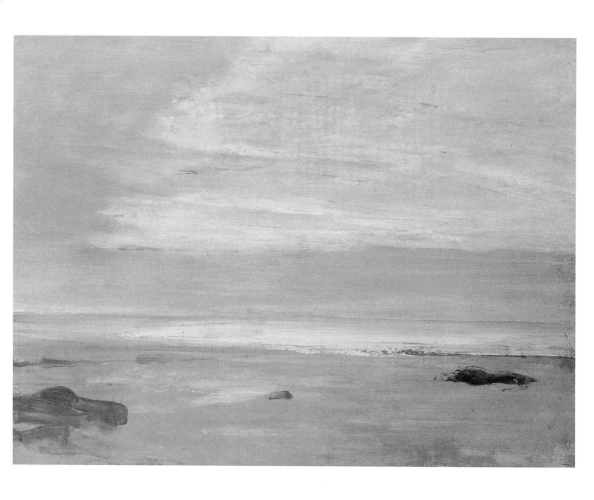

但事實上，它只用了少許的顏料，部分以調色刀覆上大面積的顏料。這一系列作品在惠斯勒有生之年很少被展出過。

　　十餘年後，當庫爾貝被放逐到瑞士，他仍會充滿懷舊之情的寫信給惠斯勒，回憶一同在海邊作畫的時光。

惠斯勒　**斑斕晨曦**
油彩畫布　34×45.7cm
1865　俄亥俄州托利多
藝術博物館

南美洲之旅

　　屆滿三十歲的惠斯勒，私人生活處於極不穩定的狀態。喬安娜和庫爾貝之間的曖昧關係，使得惠斯勒大感不悅。他和姊夫黑登的關係惡劣到無法補救的地步，一方面因為他憎恨黑登對他憐憫的態度，也因為黑登禁止他的太太拜訪惠斯勒的寓所，因為喬

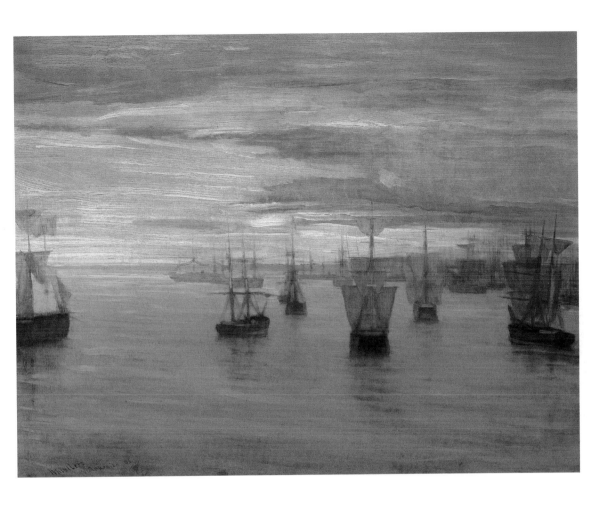

惠斯勒　**肉色與綠色的**
晨曦：瓦爾帕萊索
油彩畫布
58.4×75.5cm　1866年
倫敦泰特美術館藏

安娜居住在此。惠斯勒的母親在1863年來到倫敦，喬安娜仍被要求去其他的旅館借宿。

此時惠斯勒面臨的私人生活難題也參雜著他對自己藝術創作進展的顧慮，他寫給方丹—拉突爾的信中表示了自己創作的困難以及不確定感，抱怨他的創作進度緩慢，因為經過太多次擦拭、清除。

此時他的弟弟來到倫敦拜訪，他已成為一名重要軍官，在美國南北內戰時扮演要角，讓惠斯勒想到自己雖在西點軍校受訓，但卻無法為自己所愛的美國南部做些甚麼。

在1866年，惠斯勒受到西點軍校將官的徵召，希望他協助南美洲智利及祕魯反抗西班牙的戰爭，惠斯勒竟同意了。他對南美

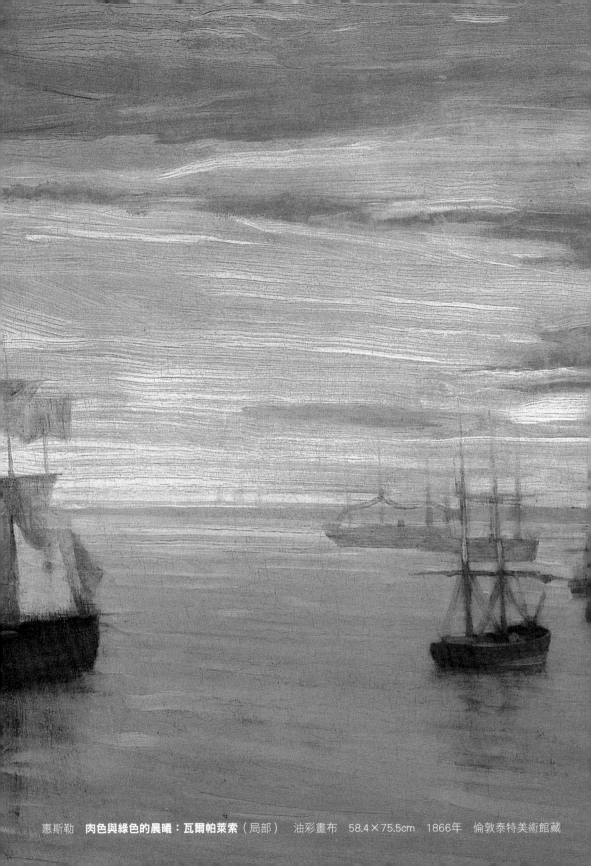

惠斯勒 　**肉色與綠色的晨曦：瓦爾帕萊索**（局部） 　油彩畫布 　58.4×75.5cm 　1866年 　倫敦泰特美術館藏

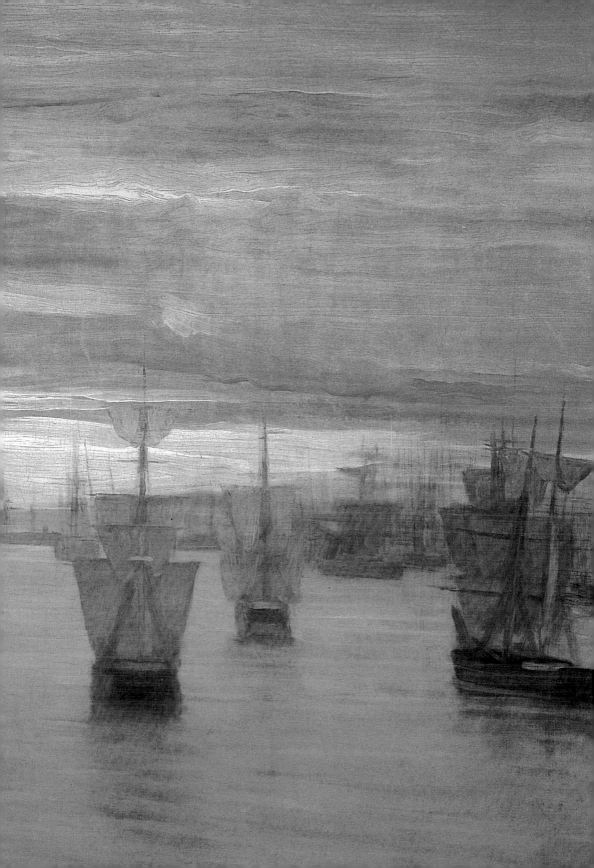

洲並沒有特殊的情感，這場戰爭注重的也不是人權道義的問題，惠斯勒選擇前往智利的原因或許是因為要逃避在倫敦生活中的一連串問題。在智利海港，惠斯勒才剛抵達前哨戰時，西班牙軍艦就向鎮裡開火，惠斯勒的反應是盡快騎著快馬逃離。

惠斯勒的第一幅「夜曲」畫作是在智利的海港邊，他在大海前面望向遼闊的地平線，一洗先前的鬱悶，創作了〈灰與綠色交響曲：海洋〉和〈肉色與綠色的晨曦：瓦爾帕萊索〉。

他會先調好顏色，等待晨曦來臨時，快速的在畫布上捕捉眼前的一瞬間。他認為破曉及黃昏的時刻是最美的，因為光的缺乏使得形體被簡化、顏色被融為同一色量。

但智利之行並沒有使惠斯勒放鬆下來，在返回英國的輪船上，惠斯勒攻擊了一名非裔男子，將他踢下樓梯，惠斯勒也因此被懲罰，整趟旅程限制在船艙裡不得自由活動。抵達倫敦後，他又再起了暴躁的性格，和勒格羅起爭執後，一拳將他擊倒在地。同年在巴黎，惠斯勒也和黑登大吵一架，一擊將黑登摔過玻璃窗戶。

1867第三號白色交響曲：白衣少女
──新古典主義

從南美洲返國後，他寫信告訴方丹─拉突爾，誓言要脫離庫爾貝在藝術上對他的影響。他懊悔自己曾如此的臣服於寫實主義，使他無法在藝術中得到一個完整的基礎。

惠斯勒抱怨自己在繪畫技巧上的不足，說道：「如果我是安格爾的學生就好了，」安格爾（Jean-Auguste-Dominique Ingres）是法國著名新古典主義畫家，才甫於1867年過世。惠斯勒此時嚮往新古典主義，認為它比寫實主義更能傳達一種永恆的特質。

惠斯勒轉向新古典主義也是受到當時二十四歲的新古典主義畫家摩爾（Albert Joseph Moore）影響。摩爾對古典藝術的喜愛從參訪義大利羅馬城開始，他回國後即在大英博物館專注地研讀古雅典城的壁畫浮雕，並且深愛那些披肩形成的優雅皺摺，在1864

惠斯勒　**灰與綠色交響
曲：海洋**
80.7×101.9cm　1866
紐約弗利克博物館藏

圖見61頁

圖見60頁、84頁

至1865年間他在皇家藝術學院展出了以古典披肩裝飾的人物繪畫。

　　惠斯勒在1865年8月寫給方丹—拉突爾的信中，建議將他們「三人社團」中的勒格羅替換為摩爾。同一封信中也附帶了一張惠斯勒當時正在計劃的〈第三號白色交響曲：白衣少女〉素描，風格和摩爾的繪畫十分相近。

　　惠斯勒和摩爾相互影響了畫風，使他們的作品有許多共通之處，看起來他們。如果將兩幅同時期開始繪製的作品，惠斯勒的〈第三號白色交響曲：白衣少女〉和摩爾的〈珠〉更進一步做比較：一方面，摩爾採用惠斯勒常用的淡色系，還有去除景深、平面化的繪畫方式，並加入東方藝術的元素。另一方面，惠斯勒則

惠斯勒　**灰與綠色交響曲：海洋**（局部）　80.7×101.9cm　1866　紐約弗利克博物館藏

和摩爾學習以圖騰裝飾畫面，他也感染了摩爾對古典希臘式長披肩的喜好，並採取摩爾慵懶的女性構圖。

但相同之處僅只於此。摩爾將畫作的各個角落填滿了豐富、細密及誘人的裝飾，在1875年才完成畫作；另一方面，惠斯勒則用少許的裝飾、更簡約的顏色配置，以及更柔和的筆觸線條完成畫作。

惠斯勒的畫作富有一致性的美感——右下方的花叢、扇子的擺設、人物衣著有著簡單、如夢般的特質；畫作中人物望向畫布外，與觀者對話的方式，也使這幅畫充滿了心裡層面的複雜性。

艾伯特・摩爾　**珠**
油彩木板
29.8×51.4cm　1875
愛丁堡蘇格蘭國家美術館藏

為藝術而藝術與「六項計劃」

在〈第三號白色交響曲：白衣少女〉之後，惠斯勒經歷了兩年的藝術方向不確定性，在1868至1869年之間沒有展出任何東西，這時他的時間被「六項計劃」所佔據。「六項計劃」本來是惠斯勒受李蘭德委託，所創作的一系列的油畫草圖。

惠斯勒　**藍與綠變奏曲**
油彩畫布
46.9×61.8cm　1868
華盛頓佛利爾美術館藏

在這些繪畫中他嘗試結合日本藝術和希臘藝術的風格，只有其中一幅達到近完成的階段，他也曾企圖銷毀這幅畫。李蘭德同時也委託摩爾創作了在海岸邊穿著古希臘服裝的女子像，雖然惠斯勒的繪畫風格與摩爾相去甚遠，但惠斯勒仍害怕他的作品和摩爾太過相近，所以遲遲沒有完成畫作。

此時期惠斯勒和建築師詹姆森（Frederick Jameson）共租了一間寓所，詹姆森描述惠斯勒是如何受飽受疑惑而苦惱：「在時髦自信的外表之下，惠斯勒強烈地意識到自己的缺點，在大部分的畫布都已經完成之後，他仍會無情的將作品丟執向床腳邊。」

但「六項計劃」畫作中高雅的女人在海邊地平線的襯托之下，其裝飾性和線條、顏色、設計的精簡，形成了一種對美的純

粹探索，這些油畫素描透露惠斯勒對油畫媒材掌控的直接化、簡單化。

惠斯勒　**藍與粉紅色交響曲**　油彩厚紙板
46.7×61.9cm　1870
華盛頓佛利爾美術館藏

　　在這些畫作背後，也藏著詩人斯威本（Swinburne）對惠斯勒的影響。斯威本在1866年一篇評論威廉·布雷克（William Blake）的文章中，鄭重聲明藝術已經脫離了道德，而不必要在畫作中傳達倫理概念。兩年之後，在一篇《論1868年畫作》的文章中，他以摩爾和惠斯勒的畫作做為「為藝術而藝術」觀點的典範。

　　斯威本讚揚惠斯勒的「六項計劃」，並分析了這兩位畫家如何巧妙的以畫作描繪出音樂感：「摩爾畫作中顏色的旋律，形式間的和諧關係，達到了完美的境地。」如果說斯威本的論點反應了他和惠斯勒之間的對談，這位詩人所強調對美的崇拜，讓惠

藝術家書友卡

感謝您購買本書，這一小張回函卡將建立
您與本社間的橋樑。我們將參考您的意見
，出版更多好書，及提供您最新書訊和優
惠價格的依據，謝謝您填寫此卡並寄回。

1.您買的書名是：_____

2.您從何處得知本書：

□藝術家雜誌　□報章媒體　□廣告書訊　□逛書店　□親友介紹

□網站介紹　　□讀書會　　□其他

3.購買理由：

□作者知名度　□書名吸引　□實用需要　□親朋推薦　□封面吸引

□其他 _____

4.購買地點：_____ 市（縣）_____ 書店

□劃撥　　　　□書展　　　　□網站線上

5.對本書意見：（請填代號1.滿意 2.尚可 3.再改進，請提供建議）

□內容　　　　□封面　　　　□編排　　　　□價格　　　　□紙張

□其他建議 _____

6.您希望本社未來出版？（可複選）

□世界名畫家　　□中國名畫家　　□著名畫派畫論　　□藝術欣賞

□美術行政　　　□建築藝術　　　□公共藝術　　　　□美術設計

□繪畫技法　　　□宗教美術　　　□陶瓷藝術　　　　□文物收藏

□兒童美育　　　□民間藝術　　　□文化資產　　　　□藝術評論

□文化旅遊

您推薦 _____ 作者 或 _____ 類書籍

7.您對本社叢書　□經常買　□初次買　□偶而買

藝術家雜誌社　收

100　台北市重慶南路一段147號6樓

6F, No.147, Sec.1, Chung-Ching S. Rd., Taipei, Taiwan, R.O.C.

姓　　名：＿＿＿＿＿＿＿　　性別：男□ 女□ 年齡：＿＿＿＿

現在地址：＿＿＿＿＿＿＿＿＿＿＿＿＿＿＿＿＿＿＿＿＿＿＿＿＿

永久地址：＿＿＿＿＿＿＿＿＿＿＿＿＿＿＿＿＿＿＿＿＿＿＿＿＿

電　　話：日／＿＿＿＿＿＿＿　　手機／＿＿＿＿＿＿＿＿＿＿

E-Mail：＿＿＿＿＿＿＿＿＿＿＿＿＿＿＿＿＿＿＿＿＿＿＿＿＿

在　　學：□ 學歷：＿＿＿＿＿＿　　職業：＿＿＿＿＿＿＿＿＿

您是藝術家雜誌：□今訂戶　□曾經訂戶　□零購者　□非讀者

客戶服務專線：**(02)23886715**　E-Mail：**art.books@msa.hinet.ne**

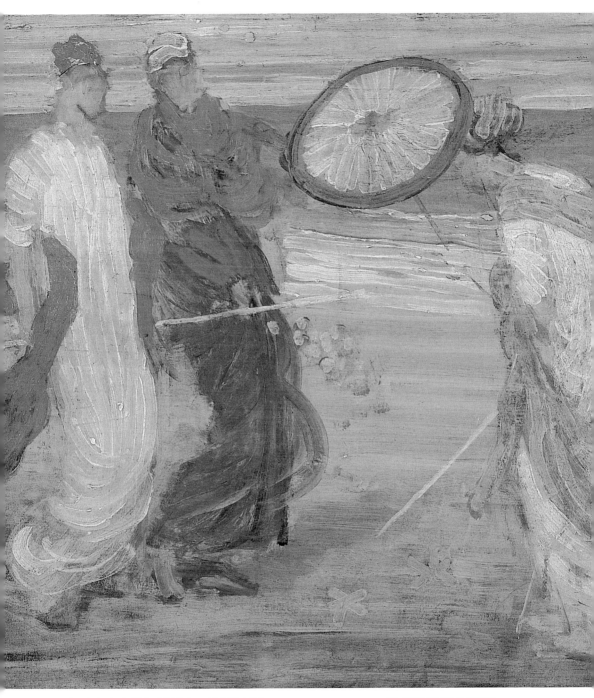

惠斯勒　**藍與粉紅色交響曲**（局部）　油彩厚紙板　46.7×61.9cm　1870　華盛頓佛利爾美術館藏

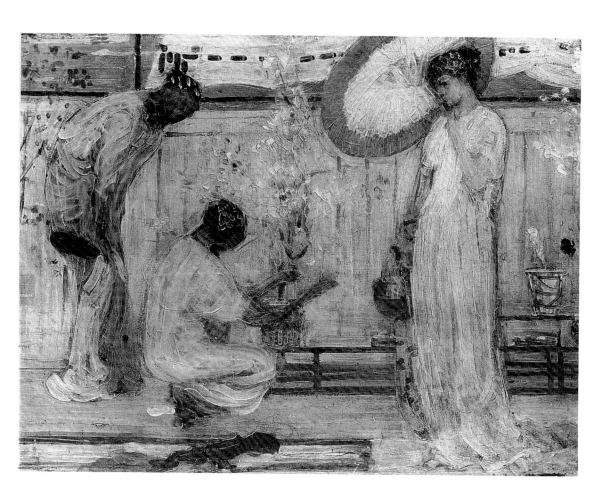

惠斯勒　**白色交響曲：三少女**　油彩木板
46.4×61.6cm　1868
華盛頓佛利爾美術館藏

斯勒創作中擁有的美感直覺有了理論上的完整性。斯威本寫道：
「對美的崇拜，成了形式的多樣及無限，但簡單性和絕對性仍是
必須的。」

　　惠斯勒贊同斯威本「為藝術而藝術」的觀點，並在後來的羅
斯金訴訟案中使用這樣的論調，反駁倫敦畫壇觀念的陳舊。

重新在肖像畫中找回自信

　　惠斯勒經由羅賽蒂介紹，在1869年認識了白手起家的李蘭
德，他是富有並具影響力的船運鉅子。李蘭德藉由將精力投注在
藝術上來滿足商業中缺少的樂趣。在夜晚返家時，他會直接到自

惠斯勒　**斯威本**
銅版畫　27.6×18.6cm
1870年代　華盛頓佛利
爾美術館藏

己的房間瘋狂地練習鋼琴。他大方地支持許多當時年輕藝術家的
創作，被暱稱為「利物浦的梅迪奇」。

　　惠斯勒被委託繪製李蘭德夫妻的全身肖像，並在倫敦及利
圖見91頁　物浦兩地持續完成畫作。為了製作〈肉色與粉紅交響曲：法蘭西
斯‧李蘭德太太肖像〉，惠斯勒再次為畫中主角設計服裝，並以
她在一次聊天時所擺出的自然動作，成功地捕捉到一種易被忽略

的美。

惠斯勒在繪製〈黑色組曲：李蘭德肖像〉的雙腳時屢屢遭遇 圖見96頁
困難，於是請了著名的義大利裸體模特兒為他擺姿勢，在不斷地
修飾後，花了整整一年半才找到最完美的人物站立姿勢。

惠斯勒雖然沒有完成李蘭德委託的「六項計劃」畫作，但他
拿手的肖像畫，則讓李蘭德一家感到十分滿意。

1870年，惠斯勒創作了他最著名的代表作品——〈灰與黑的 圖見92-94頁
組曲一號：藝術家的母親畫像〉，一種純粹的藝術形式重新躍上
惠斯勒的畫布，有著〈彈鋼琴〉中平衡精確的構圖手法，使用了
黑色占了畫作的重要部分，烘托出低沉的暖色調。

從浮華、人工的「六項計劃」到寧靜、真摯的母親畫像，惠
斯勒畫作氛圍的全然轉變，部分原因歸功於畫中人物的個性。友
人常將含蓄、沉默寡言、虔誠的安娜・馬克－涅爾描述為「在世
間的聖人之一」，而在人群之中，她會選擇在房間的角落，安靜
的坐著紡織。她內心的寧靜，使得她可以耐心的坐著，讓惠斯勒
一再地拭去畫布重來，為了追求完美的構圖。

惠斯勒原本是要為一位英國國會議員的女兒畫肖像，但因為
小女孩生病。於是，三十七歲的惠斯勒詢問他的母親為他做模特
兒，並拿了一張舊的畫布，將之反轉，開始在背後繪畫。

惠斯勒的母親從丈夫1849年死後就一直穿著黑色縷衣，身旁
有日本花樣的窗簾，牆上掛的是惠斯勒1859年的〈黑獅碼頭〉鏤
刻版畫：透過深沉的黑色調，惠斯勒捕捉了她嚴肅的表情和端正
的儀態，透露出她中產階級的良好教育，以及虔誠的基督教價值
觀。

這幅畫1872年在倫敦皇家藝術學院展出，隔年在畫商杜朗魯
耶的藝廊展出，1874年又在惠斯勒的個展中出現。在1883年巴黎
沙龍展贏得第三級獎牌，引來大眾的注視。

被稱之為「雀爾喜的賢者」的蘇格蘭歷史學家，湯瑪士・克
雷憂（Thomas Carlyle）在被邀請參觀這幅畫作時，讚譽這幅畫作
有「令人印象深刻的原創性」。他同意讓惠斯勒為他創造另一幅
類似構圖的坐姿肖像，題名為〈灰與黑的組曲二號：湯瑪士・克

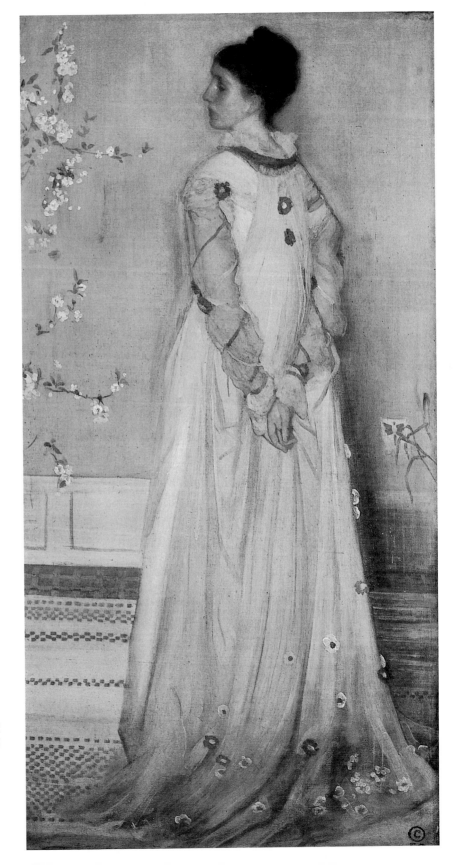

惠斯勒　肉色與粉紅交
響曲：法蘭西斯・李蘭
德太太肖像　油彩畫布
195.9×102.2cm
紐約弗利克博物館藏

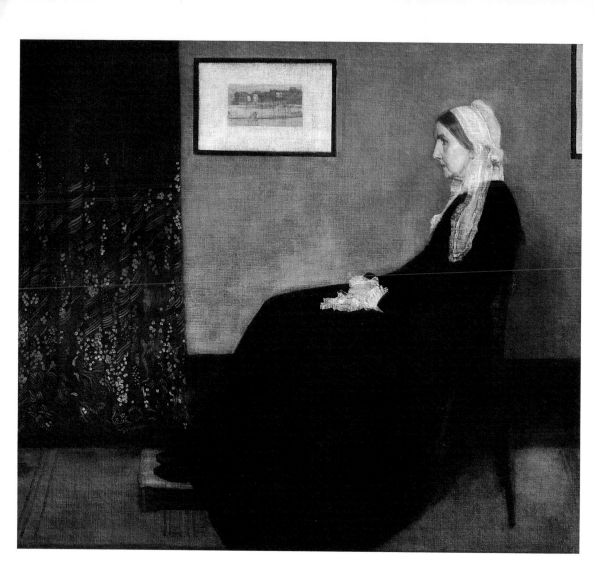

雷憂〉，這幅畫有明顯的共通點，但技術上，克雷憂的肖像畫較母親畫像更為放鬆，線條更為篤定，拐杖、帽子等配件的設置讓構圖看來更富有動態感。雖然也保有一種內省的氛圍，但較不嚴肅。

　　惠斯勒謹記他在羅浮宮臨摹維拉斯蓋茲的〈卡洛斯王子〉肖像畫，他喜歡這個範本中維拉斯蓋茲對人物的優雅描繪、對色調的嚴謹掌控和流暢的繪畫技法。以至於後來惠斯勒還會再以這些元素更進一步的創作了〈灰與黑的組曲三號：希西莉・亞力山大

惠斯勒　**灰與黑的組合一號：畫家的母親畫像**
144.1×162.6cm
1871
法國奧塞美術館藏

惠斯勒　**灰與黑的組合一號：畫家的母親畫像**
（局部）
144.1×162.6cm
1871　法國奧塞美術館藏（右頁圖）

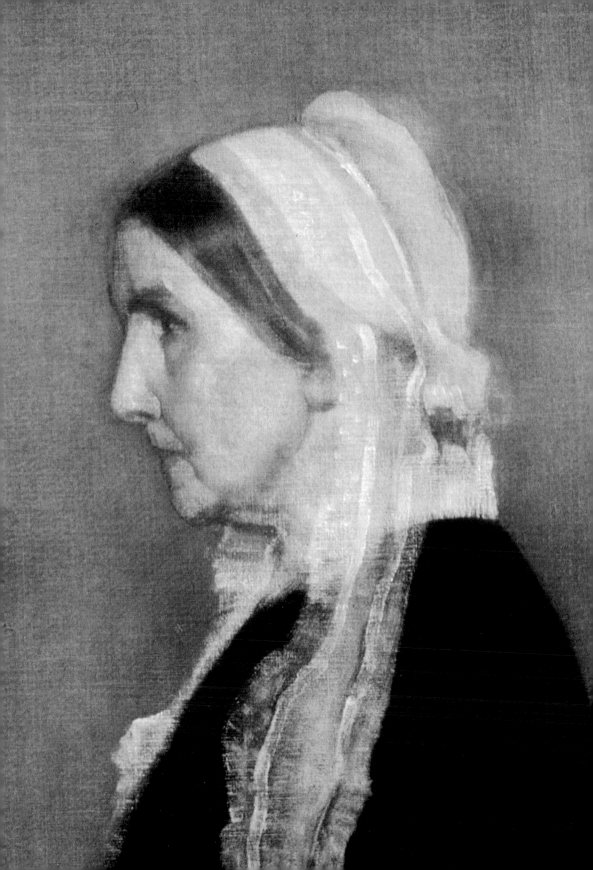

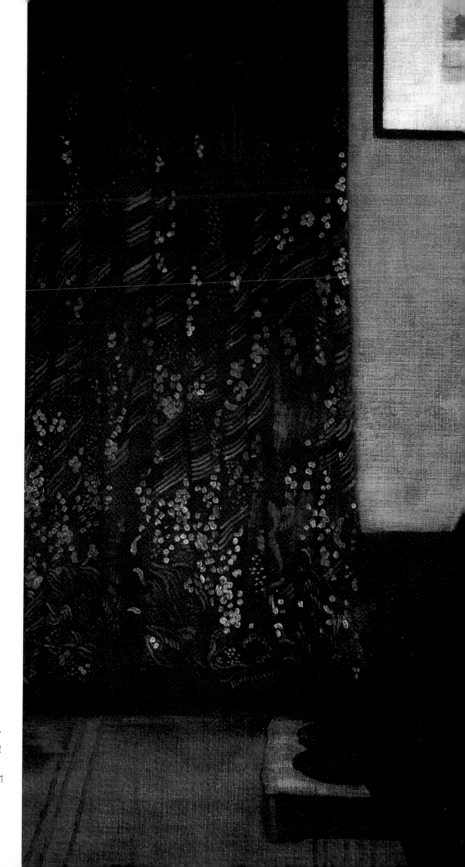

惠斯勒　灰與黑的組合
一號：畫家的母親畫像
（局部）
144.1×162.6cm　1871
法國奧塞美術館藏

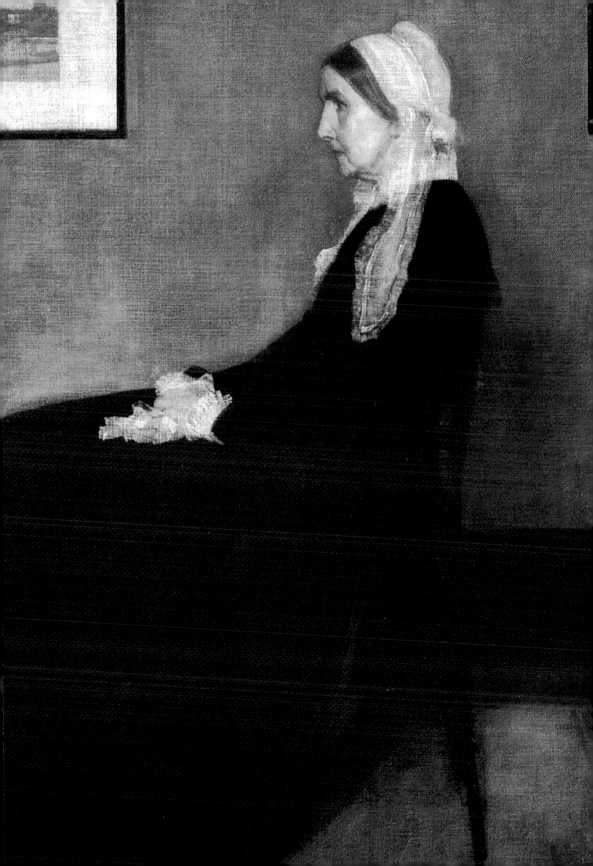

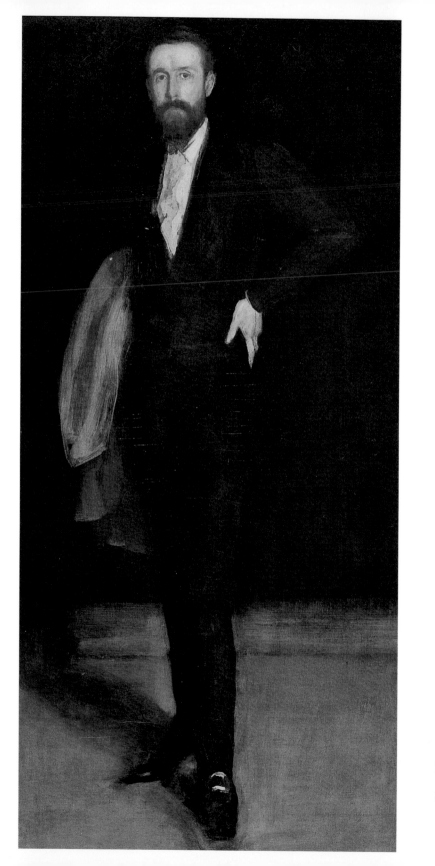

惠斯勒　**黑色組曲：李
蘭德肖像**　油彩畫布
192.8×91.9cm　1870
華盛頓佛利爾美術館藏

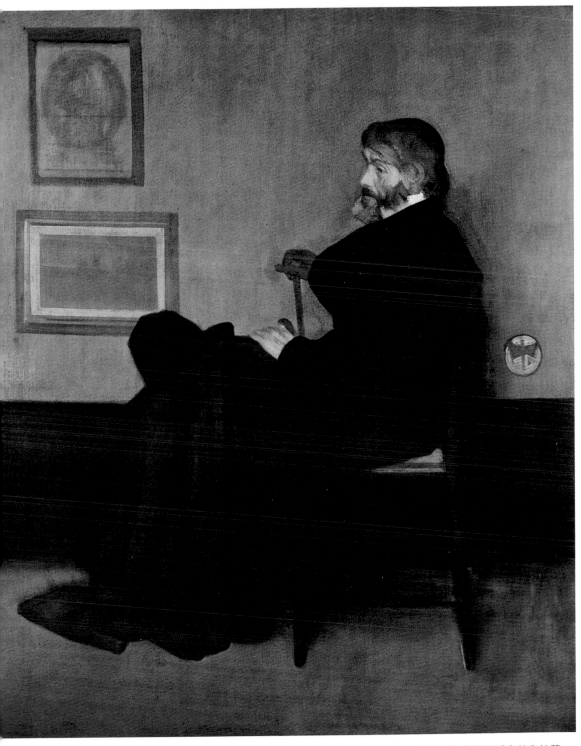

惠斯勒　**灰與黑的組曲二號：湯瑪士・克雷憂**　油彩畫布　171×143.5cm　1872　蘇格蘭格拉斯哥城市美術館藏

小姐肖像〉與〈黑色組曲No.3：厄文爵士飾演西班牙國王菲利普 圖見100頁
二世〉。

這些畫作中，以亞力山大小姐肖像最為花俏，惠斯勒自由地
控制顏料，製造女孩衣服皺摺、澎澎裙和帽子羽毛的效果，帽子
上的灰色圓圈讓女孩的站姿有一個妥善的重心，也使得畫作看起
來更有層次。惠斯勒自己為女孩設計了這套服裝，並詳細說明這
件衣服該有的熨燙方式。

在法國象徵主義作家瑪拉密、藝評席爾多・杜瑞特
（Théodore Duret）、以及畫家莫內等朋友的強力推薦下，1891年
〈灰與黑的組曲一號：藝術家的母親畫像〉被法國政府買下，先
是在盧森堡美術館陳設，後來轉於羅浮宮展出。雖然這不是第一
幅美國藝術家受歐洲美術館收藏的先例，但這乃是最著名的一項
採購，出現在1891年11月號《費加洛》的雜誌封面上。這項採購
大大地提升了美國藝術家未來在巴黎的聲望及能見度。

泰晤士河畔夜曲

創作「黑色組曲」同時期，惠斯勒常會在葛維斯兄弟的陪同
之下，花整個夜晚在河邊做簡單的素描。有時他們會在清晨五點
起床，划船到倫敦的西方和羅賽蒂的朋友，畫商賀威爾（Charles
Augustus Howell）共進早餐。

從他在泰晤士河畔的寓所往南走一段距離，有著複雜的工
廠、倉庫、煙囪聚落，對多數人來說，這些建築有礙觀瞻，但對
惠斯勒而言，是畫作裝飾的有趣題材，包括在1860年所作的〈結
冰的泰晤士河〉，以及在〈肉色與綠色變奏曲：陽台〉的遠景中
都以此為背景。

在1870年代初期他已發展出一套繪製「夜曲」的系統及法
則，使他能創造出多樣的特效。

他會先調好顏色，使用許多油畫用油，直到擁有一個想要的
「醬料」。然後在紅色的背景灑上藍色，製造強烈的對比以及黑
色的深邃。他會將畫布平放在地面上作畫，防止顏料溢出畫布，

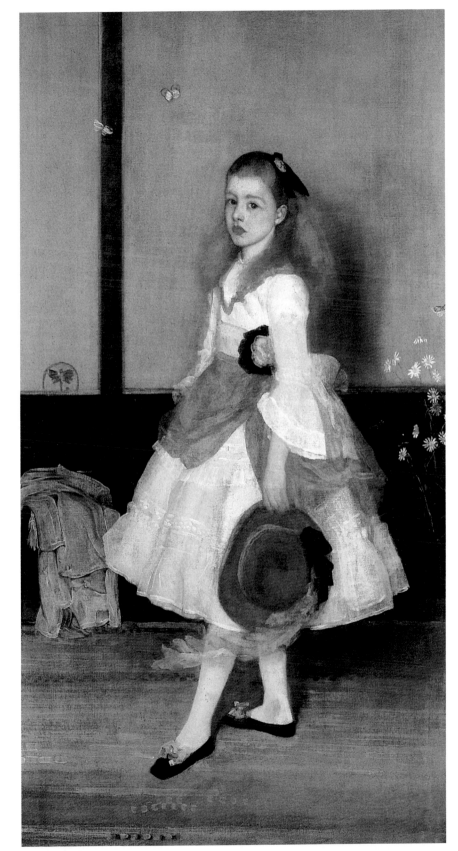

惠斯勒　**灰與黑的組曲
三號：希西莉‧亞力山
大小姐肖像**　油彩畫布
190×98cm
1872-1874
倫敦泰特美術館藏

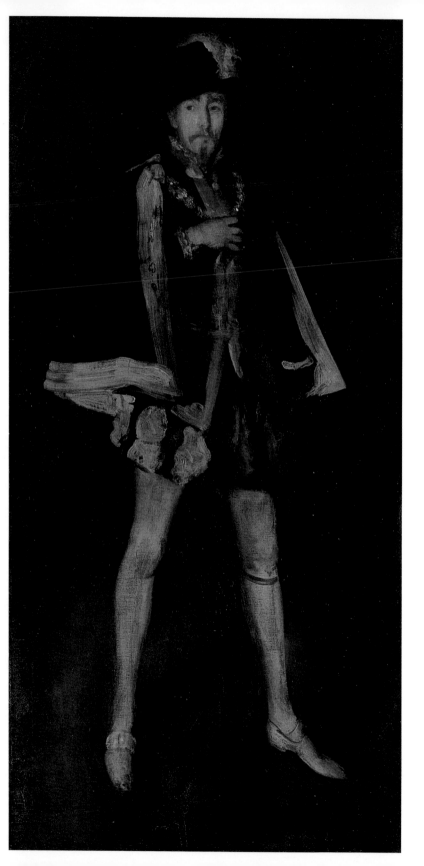

惠斯勒
**黑色組曲No.3：厄文爵
士飾演西班牙國王菲利
普二世** 油彩畫布
215.3×108.6cm
1876/1885
紐約大都會美術館藏

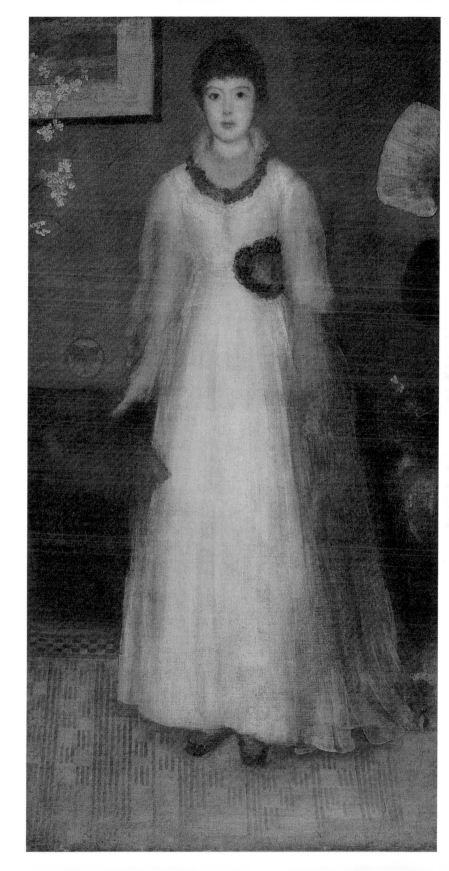

惠斯勒
灰色與桃色的調和
油彩畫布
193.04×100.97cm
1872-1874
哈佛大學佛格美術館藏

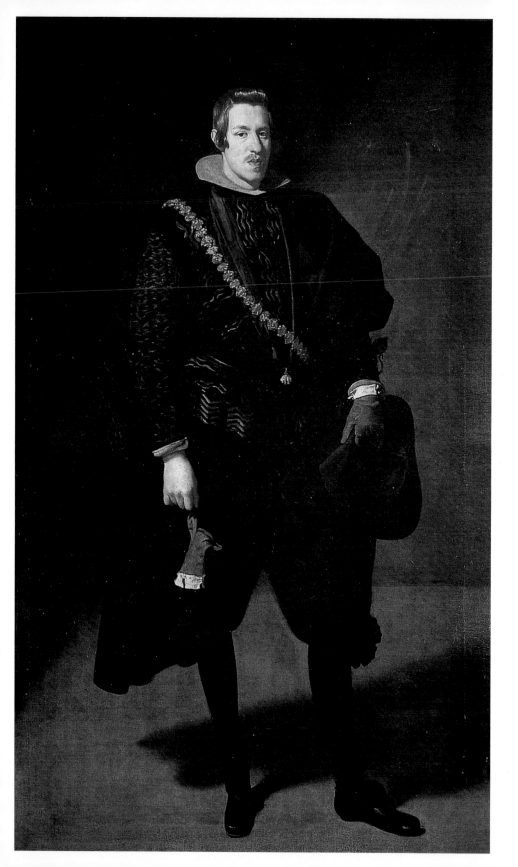

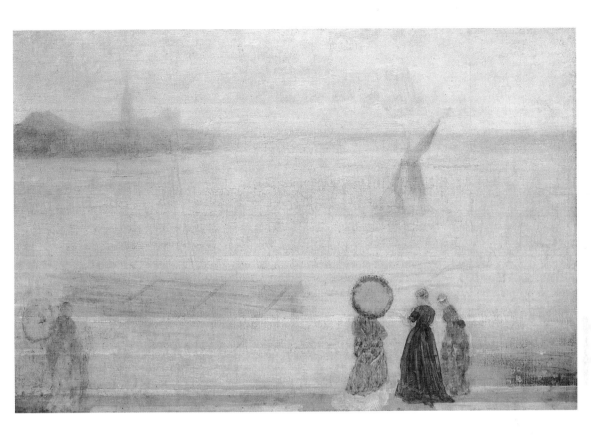

惠斯勒　**琳賽街房屋所見的別德西河段**
油彩畫布　76×51cm
1860年代晚期
格拉斯哥大學杭特瑞恩
博物館及藝術館藏

連續的長筆刷游移畫布四方，製造出天空、建築以及河道，以最高的技巧緩慢地變換色調，結合各個元素。最後的畫面以船夫及微小人形點綴，夜晚的對岸燈火，則在河面瀉下與平刷顏料垂直的倒影。

有一次，惠斯勒划著小船載母親到泰晤士河上游，他們一直到清晨才回到住所。天空微亮，遠方的燈火尚未熄滅，遠方建築只見剪影，惠斯勒到家時直奔工作室，他的母親則在一旁幫他挑對的顏料。

惠斯勒的「夜曲」喚起的溫柔詩意和他1885年發表的「十點鐘講座」相仿，描述在河上經歷無數個長夜所醞釀的一種氛圍：「當傍晚的薄霧為河畔穿起了詩篇，有如蒙上一層面紗，而陋居殘房迷失在昏暗的天色之中，使得高聳的煙囪也變成了鐘樓，工廠則成了夜晚的皇宮，而整座城市懸掛在天堂之上，成了我們眼

維拉斯蓋茲
卡洛斯王子　油彩畫布
210.5×126.5cm
1626-1627
馬德里普拉多美術館藏
（左頁圖）

惠斯勒　琳賽街房屋所見的別德西河段（局部）　油彩畫布　76×51cm　1860年代晚期
格拉斯哥大學杭特瑞恩博物館及藝術館藏

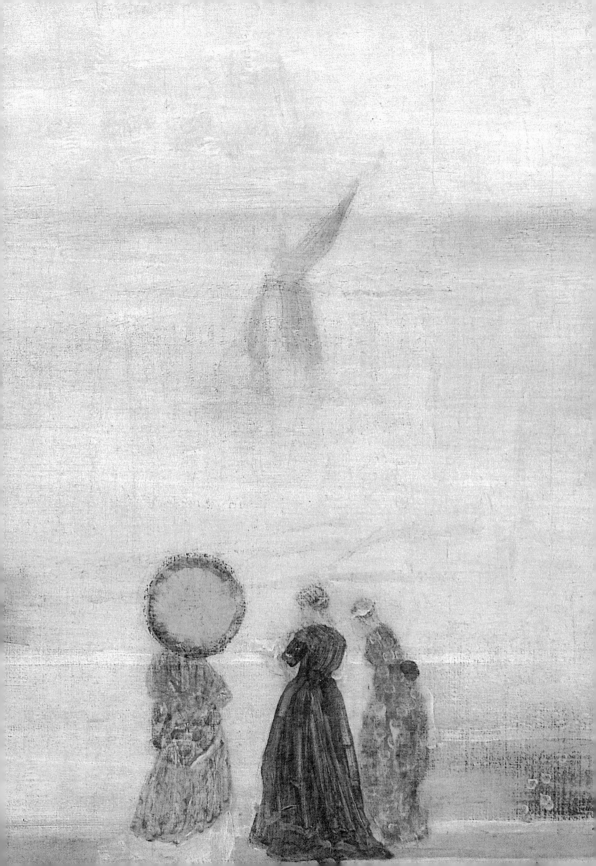

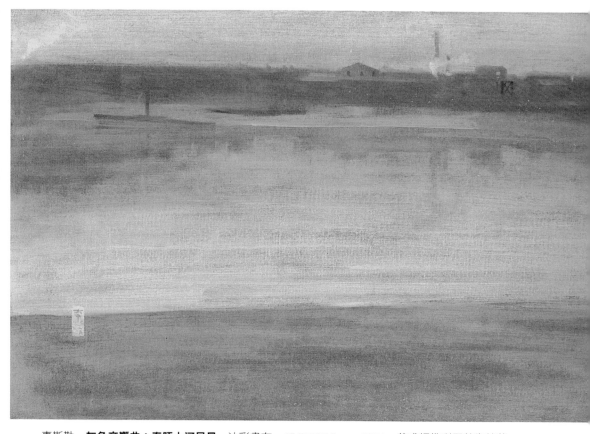

惠斯勒　**灰色交響曲：泰晤士河早晨**　油彩畫布　45.7×67.5cm　1871　華盛頓佛利爾美術館藏

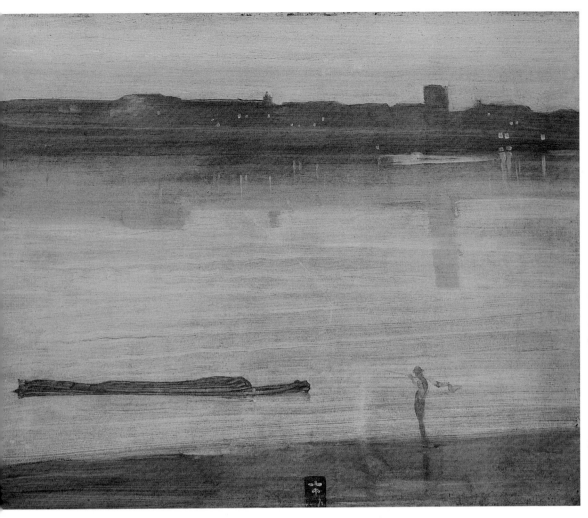

惠斯勒　**藍與綠色夜曲**　油彩畫布　50×59.3cm　1871　倫敦泰特美術館藏

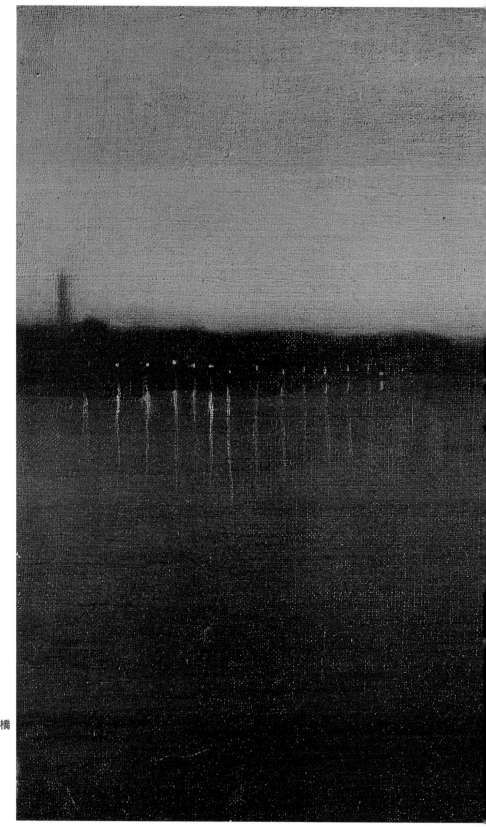

惠斯勒
灰色與金──西敏寺橋
油彩畫布
47×62.3cm
1871-1874
格拉斯哥巴勒收藏

108

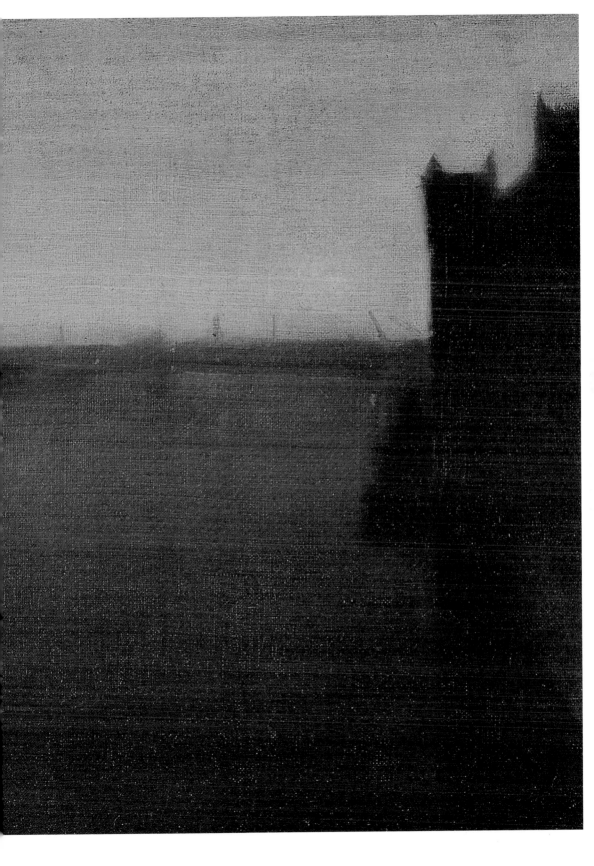

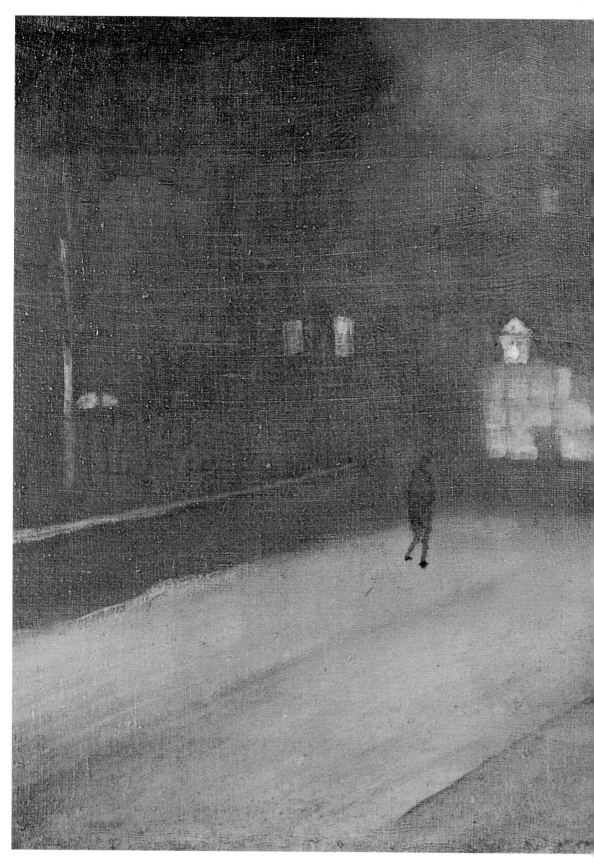

惠斯勒
灰色與金──雀而喜之雪
油彩畫布　47.3×62.5cm
1876
麻州佛格美術館藏

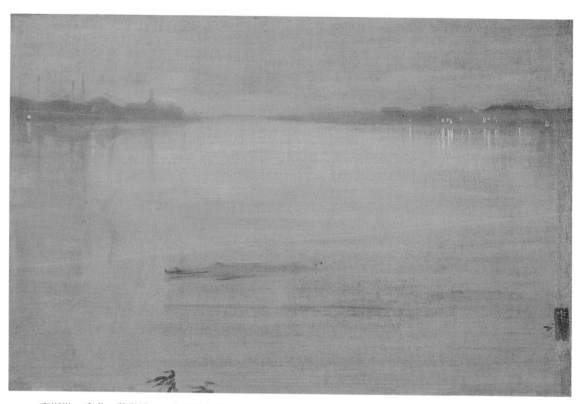

惠斯勒　**夜曲：藍與銀──克里蒙燈火**　油彩畫布　50.2×74.9cm　1872　倫敦泰特美術館藏

惠斯勒　**夜曲：藍與金色──別德西古橋**　油彩畫布　66.6×50.2cm　1872/3　倫敦泰特美術館藏（右頁圖）

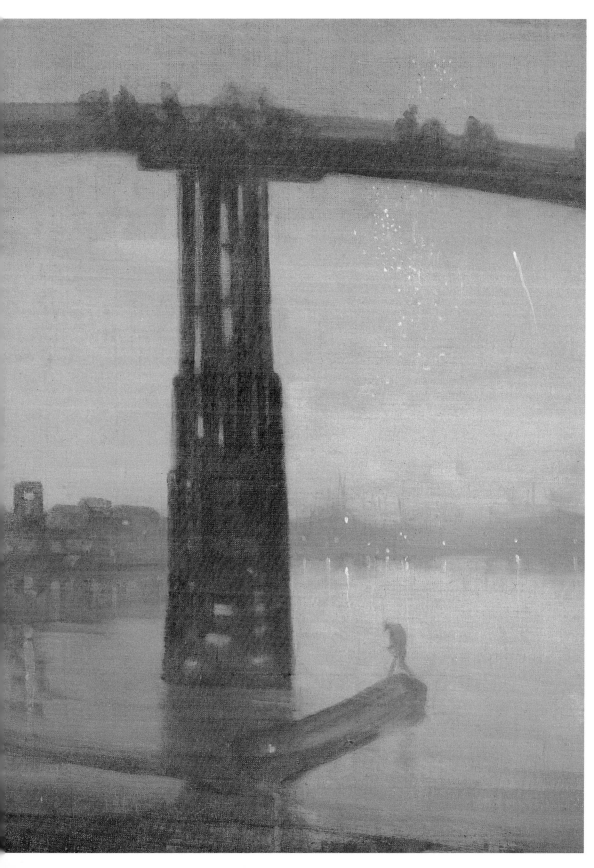

惠斯勒　**夜曲：藍與銀——克里蒙燈火**（局部）　油彩畫布　50.2×74.9cm　1872　倫敦泰特美術館藏

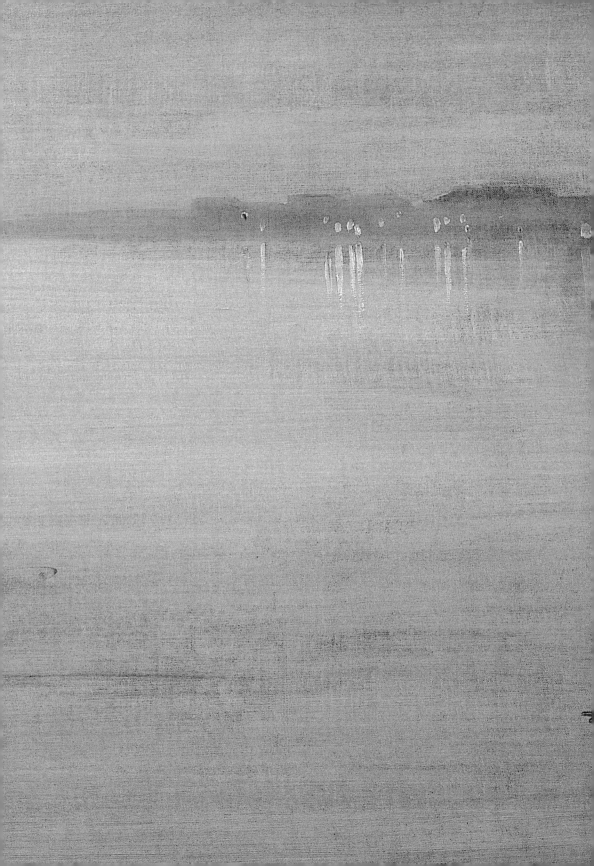

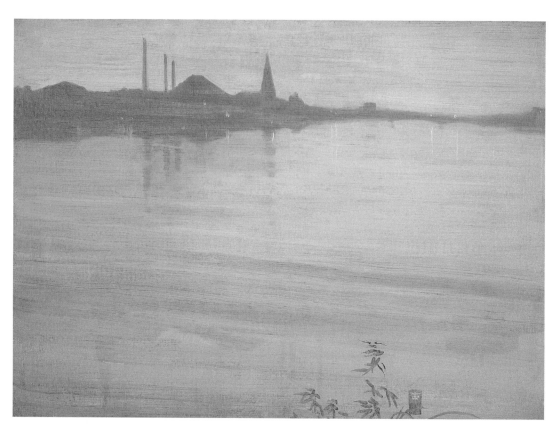

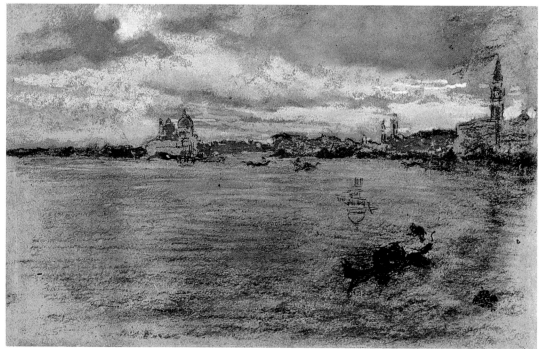

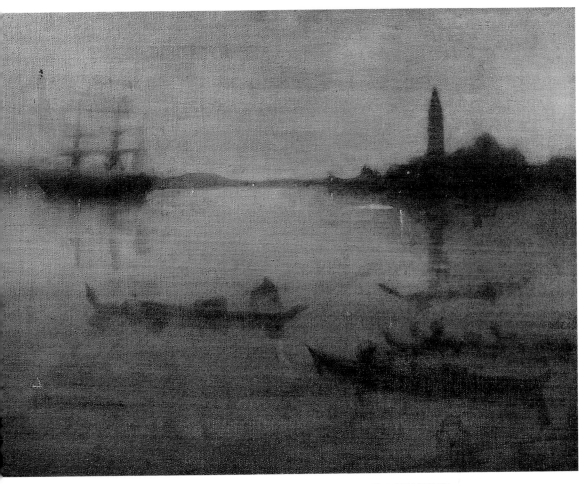

惠斯勒　**藍與銀色夜曲：威尼斯湖泊**　油彩畫布　51×66cm　1879/80　波士頓美術館藏

惠斯勒　**夜曲：藍與銀——克里蒙燈火**　油彩畫布　50.2×74.9cm　1872　美國哈佛大學佛格美術館藏（左頁上圖）
惠斯勒　**暴風雨前的夕暮**　粉彩畫紙　18.4×30.8cm　1880　美國哈佛大學佛格美術館藏（左頁下圖）

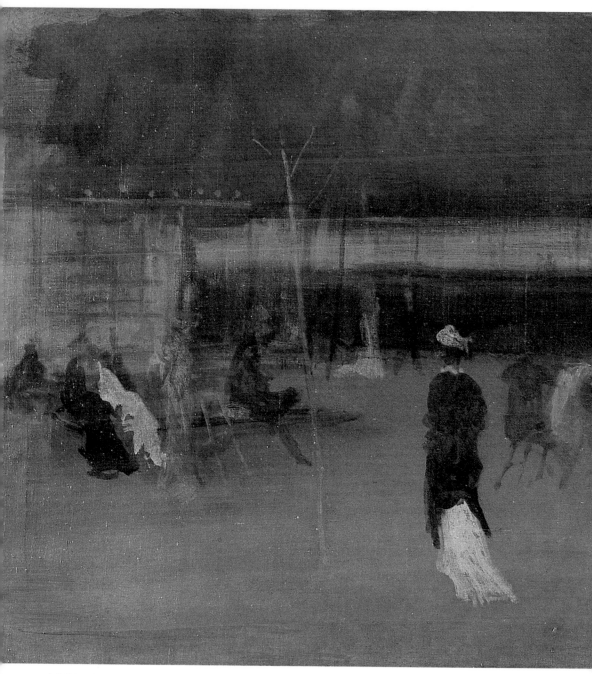

惠斯勒　**克里蒙花園No.2**　油彩畫布　68.5×135.5cm　1872/7　紐約大都會美術館藏

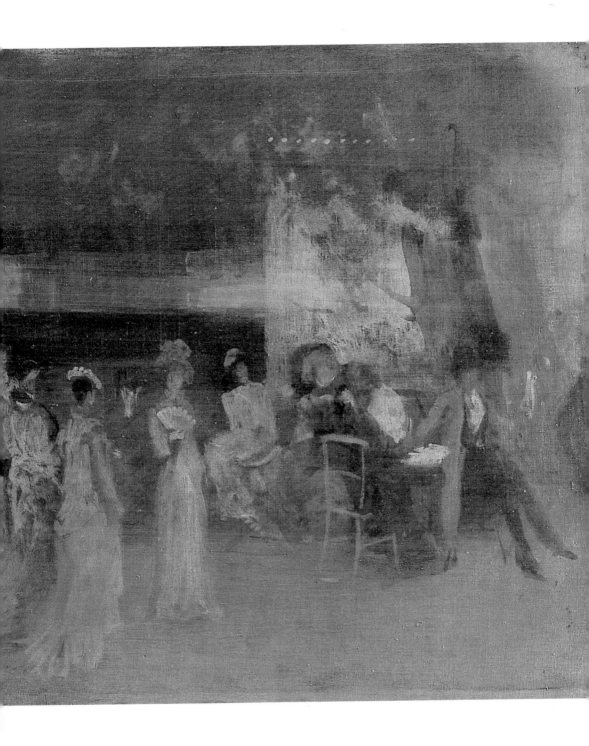

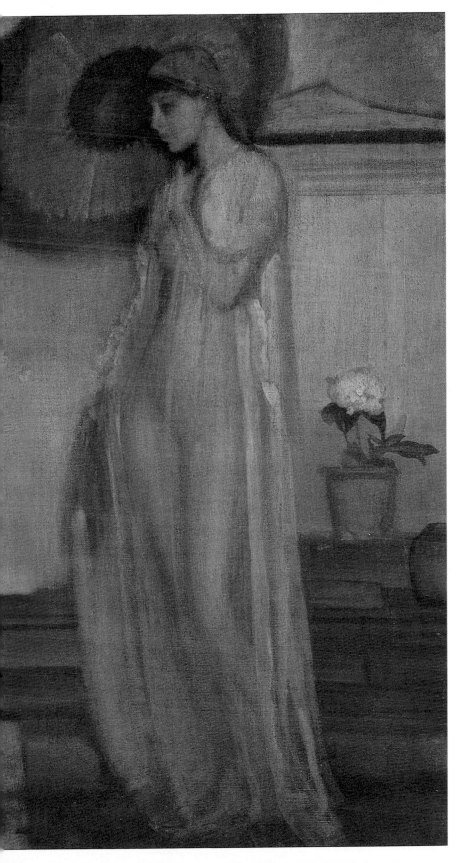

惠斯勒
桃與灰色──三個人物
油彩畫布
139.7×185.4cm
1879
倫敦泰特美術館藏

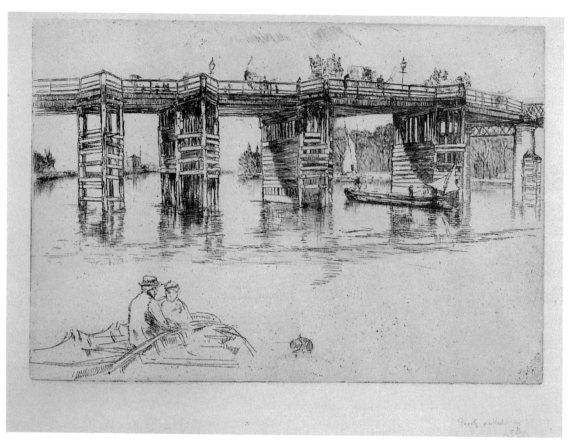

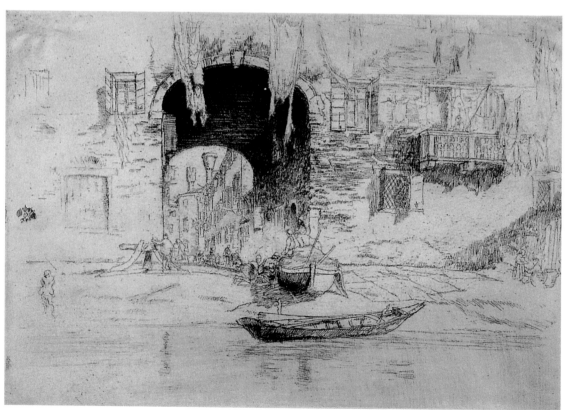

前的遊樂園。」

　　在這個系列中最著名的作品之一是〈夜曲：藍與金色──
別德西古橋〉。畫中銀色的光線解釋了為何惠斯勒最初會將這幅
畫稱為〈月光〉。他的資助者李蘭德是一名鋼琴好手，建議惠斯
勒以「小夜曲」為畫命名。惠斯勒回答道：「這真是個富有魅力
的名字，以詩意的方式描述我想傳達的意念，但不致多過於我想

表達的。我不知要如何感謝你的建議，你不會相信以夜曲為我的〈月光〉命名，這將會引來藝評們多劇烈的反感，而也會帶給我多大的樂趣」

場場官司與樹立敵人的藝術

惠斯勒預測一點也沒錯，〈夜曲〉果然遭來藝評的撻伐。英國散文家及社會改革者羅斯金（John Ruskin）在1877年參觀一場有惠斯勒作品的重要展覽後，撰文批評惠斯勒的作品，尤其對〈黑與金色夜曲：下墜的火箭〉批評甚烈，他說：「我聽過、看圖見127頁過許多厚顏無恥的人，但從沒預料到，一個在大眾臉上打翻一缸子顏料的花花公子會為此要求兩百枚金幣。」

惠斯勒將這篇文章拿給朋友看，友人認為這已構成誹謗罪，造成了著名的惠斯勒v.s.羅斯金訴訟案。這場爭論涵括了兩方對立的藝術哲學；當羅斯金認為藝術和倫理不可分割，擁有開導道德的使命，相反的，惠斯勒相信藝術是在日常生活之外，不受到道德觀拘束，提供一個純粹的感官經驗。

惠斯勒說：「藝術不該譁眾取寵，必須能吸引懂得鑑賞藝術的眼、耳，而且藝術應該自己獨立，不和奉獻、愛、憐憫、愛國主義等情愫混淆不清。」

惠斯勒必須等上逾一年這件訴訟案才開審，同時期他也失去了最重要贊助者，李蘭德的友誼。

惠斯勒和李蘭德夫婦間維持的良好關係，因〈藍與金色的調和曲：孔雀之廳〉的室內裝飾設計案而惡化。

〈藍與金色的調和曲：孔雀之廳〉是李蘭德倫敦寓所中的餐廳，他希望於此展示青花瓷器收藏，他首先請建築師湯瑪斯‧傑克爾（Thomas Jeckyll）重新設計，先是在牆面覆上印有紅花的皮革，再設置日式的展示架系統，頭頂上則掛著不相稱大型的汽油燈，天花板以幾何形線條裝飾。

傑克爾最後不確定要用什麼顏色裝飾門及窗框，於是李蘭德寫信問惠斯勒的意見。惠斯勒批評，「孔雀之廳」的地毯紅邊及

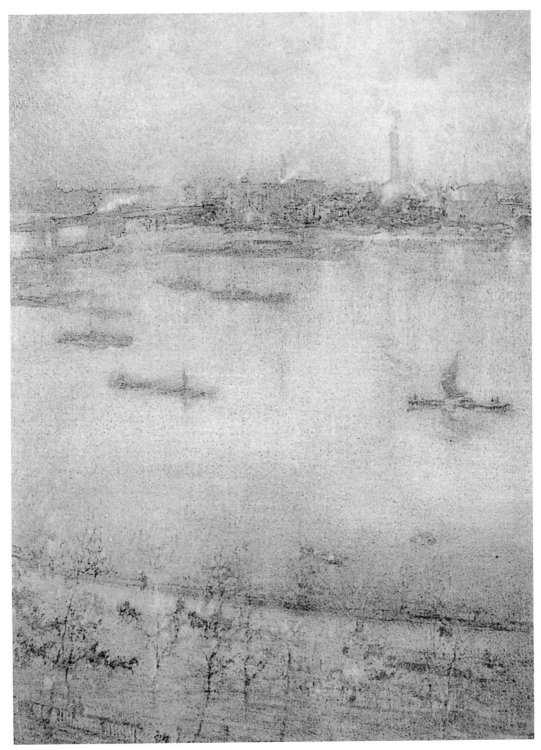

惠斯勒　**泰晤士河**　銅版畫　39×28cm　1896　美國新澤西州立拉特卡斯大學附屬傑瑪利美術館藏

圖見70、71頁

皮革紅花無法和懸掛在客廳中央的〈中國公主〉畫作達成和諧平衡，他要求重繪牆面皮革，並為廳內裝飾做其他小改變，李蘭德首肯，但惠斯勒工作進度緩慢，1876年春天開始裝潢，兩年後仍未完成。

惠斯勒仍覺得重繪皮革不夠完美，藉著葛維斯兄弟的幫助，將整個房間漆成深藍色。他早些前已為自己寓所選擇以藍色調裝點，看上去整潔、樸素，但〈藍與金色的調和曲：孔雀之廳〉的成果截然不同──在深藍中閃爍著金色，架子上貼了金箔，門窗上有金色的孔雀裝飾，華麗羽毛像是一枚枚金幣灑落。好似仍不滿足，惠斯勒以孔雀的眼及胸前羽毛為基調，進一步裝飾了牆面的每一個角落。

惠斯勒說：「我一邊畫、一邊有新的想法，沒有預先設計或構圖。」惠斯勒曾有一段時間住在孔雀之廳中，從早工作到晚。當快完成時，他印製介紹的傳單分發給各媒體，同時致邀請函，請朋友參觀，除此之外還留了一疊宣傳單在當時著名的百貨公司內任人拿取。

惠斯勒認為他創造了倫敦最美的房間，但他的傲慢得罪了房子的主人。李蘭德太太一次回到倫敦家中，碰巧聽到惠斯勒說：「哎呀，你期待一個暴發戶能有甚麼樣的美感？」李蘭德被惠斯勒的行為惹惱了，並且因為住家成為公共畫廊而氣在頭上，惠斯勒被遣出家中，只許回去完成小部分壁面裝飾，不久之後他收到一封帳單，惠斯勒要求兩千枚金幣為酬勞。因惠斯勒還欠了李蘭德一幅一千英鎊的畫作沒交付，所以他付給了惠斯勒的一千英鎊酬勞不算小氣。

但只有商人才用英鎊交易，惠斯勒堅持要金幣，使得兩人又狠狠地大吵了一頓，惠斯勒收到一封最嚴厲的警告信，李蘭德寫著：「你的虛榮心使你完全盲目，不懂文明生活的所有禮節，你那趾高氣昂的態度，使所有認識你的人都認為你是一名令人無法忍受的瘋子。」這件事當時成為倫敦上流社會的笑料，惠斯勒的每句話，每一個動作均廣為流傳。

失去李蘭德的支持，使惠斯勒的經濟狀況陷入窘境，他當時

惠斯勒　**黑與金色夜曲：下墜的火箭**
油彩木板
60.3×46.6cm　1875
底特律藝術中心藏
（右頁圖）

126

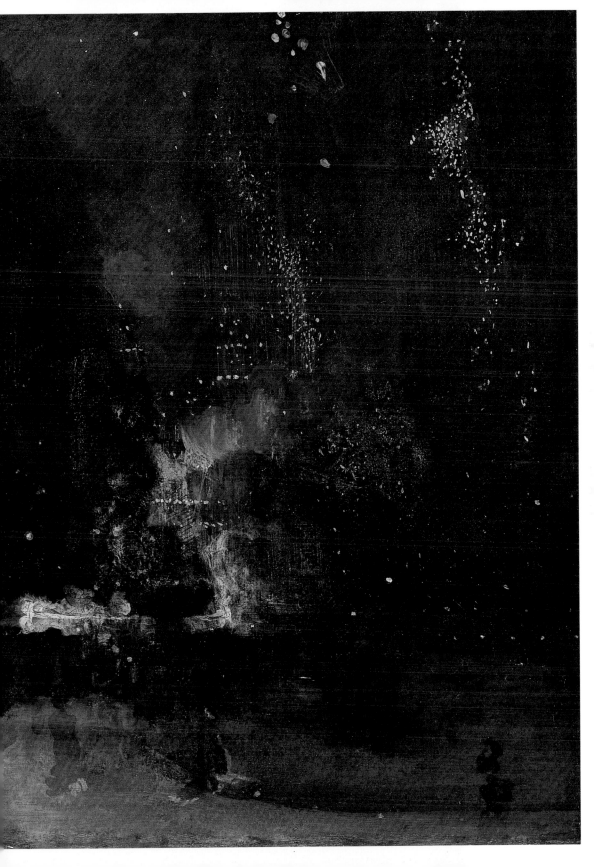

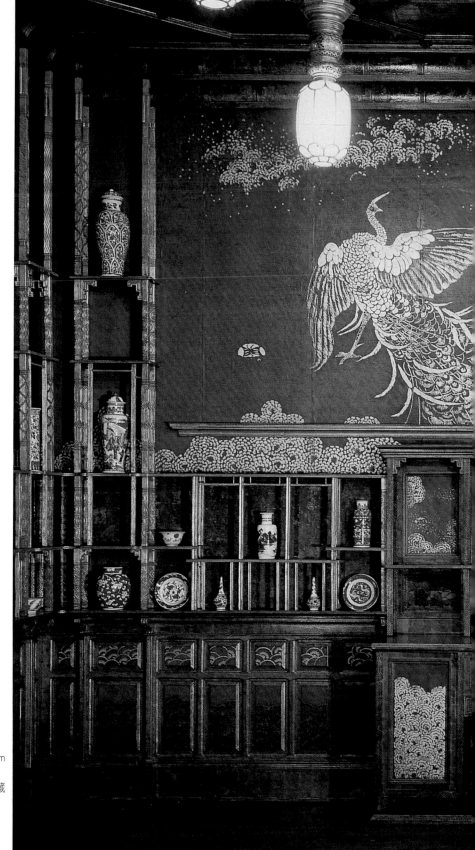

惠斯勒
**藍與金色的調和曲：
孔雀之廳**
油彩、金箔繪於皮革
及木材
425.8×1010.9×608.3cm
1876-1877
華盛頓佛利爾美術館藏

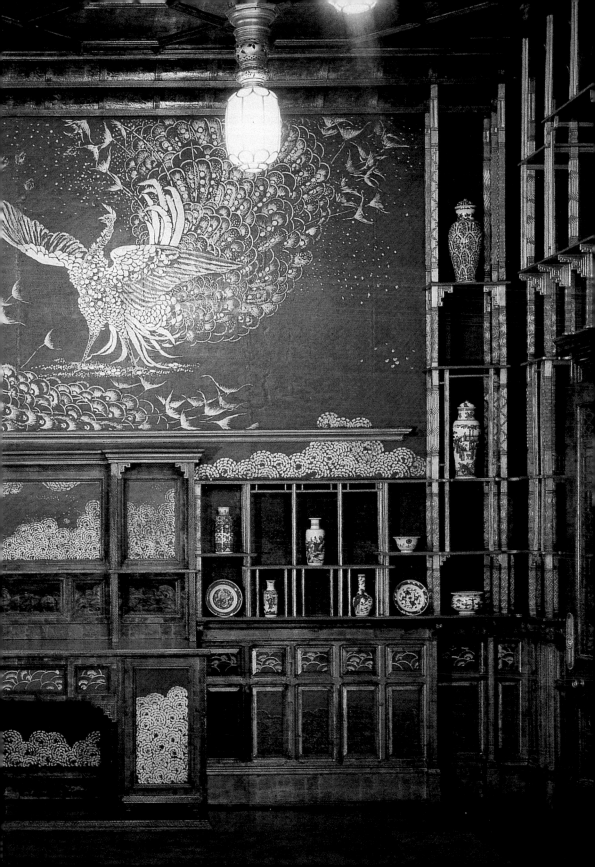

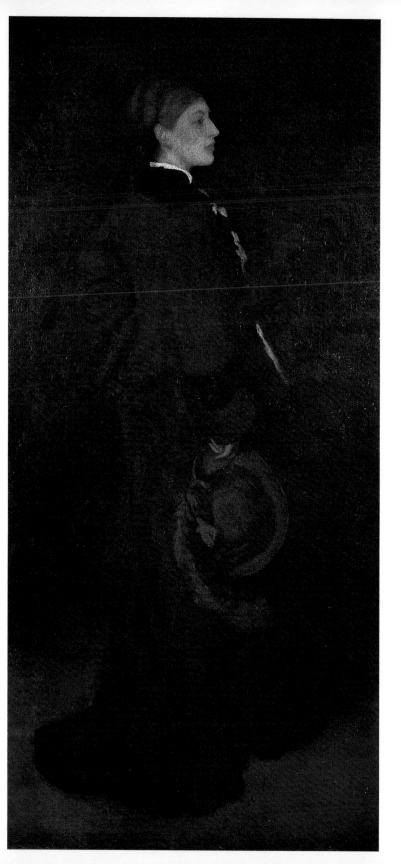

惠斯勒　**棕與黑色組曲：**
羅莎・考爾肖像
油彩畫布
192.4×92.4cm　1876
紐約弗利克博物館藏

在雀爾喜興建一棟新的房子，勉強於1878年11月落成，同時，法院開庭審理羅斯金訴訟案，旁聽群眾如潮，盛況好似名劇首演。庭訊時，惠斯勒承認他只在這幅畫上花了兩天時間。但他聲稱，他對這幅畫並非根據四十八小時的工作，而是根據「一生的知識」標價。

法官問他，是不是他不喜歡聽別人對他作品的意見時，他答說，他只尊重一生從事藝術工作人的意見，對於一生不是從事藝術人的意見，他則「毫不置理」，就像這種人對法律表示意見時，法官亦不予置理一樣。惠斯勒的奇語怪論惹得哄堂大笑，法庭內的空氣迅即成為劇院。惠斯勒說完除了少數畫家表示贊同外，許多英國著名畫家均同意羅斯金的意見，認為惠斯勒的作品「不夠完美」，定價過昂。

最後，法官判定羅斯金有罪，裁決賠償惠斯勒一個銅幣（英幣最小單位），訴訟費用一千英鎊。隔年五月，惠斯勒宣告破產，九月他的新房子及收藏被變賣。他只好向銀行貸款，以〈灰與黑的組曲一號：藝術家的母親畫像〉連同兩幅「夜曲」系列抵押，借得一百英鎊來餬口。

這場官司成為街頭笑料。倫敦市民，因此不但不承認惠斯勒是一位畫家，更認為他不是一個正常人。雖然仍有人去看他，但已無人再敢請他繪畫。惠斯勒對此極感憤怒，但憤怒愈甚，亦愈加怪癖。

威尼斯之旅重振旗鼓

所幸倫敦美術協會這時向他伸出援手，請他繪製了一組十二幅描寫威尼斯風物的鏤刻畫，並且預付價款一百五十英鎊，條件是他們擁有這組版畫，並限量印出各一百張。

1879年9月初，惠斯勒離英前往義大利，一個月後他的新情人莫蒂‧弗蘭克林（Maud Franklin），一名陪著他度過艱難時刻的瘦高紅髮女子也跟進。他先是住在雷佐尼克宮，後來移居到一棟房子，與許多學習藝術的美國留學生同住。

剛開始他對重新拾起畫筆感到困難，但他的自信慢慢恢復，不久之後，就成了當地英語人口中人人皆知的角色，並常能在威尼斯著名的聖馬可廣場找到他在「讚揚法國，貶低英國，然後完全的享受義大利」。

惠斯勒在威尼斯待了十四個月，在這期間他創作了四幅油畫、許多鏤刻版畫以及將近一百幅的粉彩畫。不到幾小時他就能完成一幅粉彩畫，大膽的將色粉抹上畫紙來帶出日落的氛圍。這些畫作都以他在威尼斯的倉庫中找到的牛皮紙為底，讓畫作有溫暖的色調，在他返回倫敦後這些畫作賣得不錯。

他的威尼斯系列鏤刻版畫混合銅版畫與鏤刻版畫技巧，創造圖見39、122頁出斑駁的威尼斯河景和古老建築畫。他對於如何刻劃這個城市有自己的見解，特地挑選易被忽略的街坊角落，而不是受歡迎的觀光景點。

在威尼斯之旅的最後時期，惠斯勒重拾信心，對未來的發展充滿期待，迫不及待要返回英國。許多在義大利遇見他的人，對他的印象並不好，因為他從不讓同住的美國學生忘記他有多麼重要，並且培養了一個惱人的習慣，不斷地以第三人稱稱呼自己，例如他會說：「惠斯勒必須回到世界上。」

他的離開讓許多人鬆了一口氣。

形與色的簡化

惠斯勒重返倫敦仍不改高調作風：他到倫敦美術協會的時候一手持著及肩的手杖，另一手則是長繩上繫著一隻波美拉尼亞犬。他看了看牆上的版畫（其中有一些是黑登的創作），然後說：「我的天！我的天！仍是一樣可悲的老作品。」

他開始在藝文圈裡打轉，並和提倡「美學運動」的英國詩人王爾德成為朋友，但他對王爾德的衣著不甚滿意，而且常嘲弄他竊取其他人的機智與創意，他說：「什麼是王爾德和藝術家的共通點，除了他和我們一起吃飯，從我們的盤子裡偷走美食，然後拿去作布丁派回到英國鄉間兜售？」

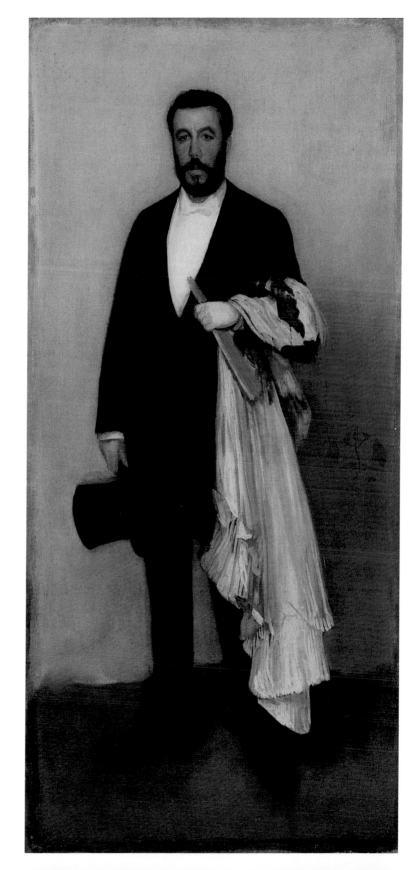

惠斯勒
**肉色與黑的組曲：
席爾多・杜瑞特肖像**
油彩畫布
193.4×90.8cm
1883-1884
紐約大都會美術館藏

惠斯勒回到英國帶著征服社會輿論，以及為「所有時尚名流」畫肖像的企圖心。他希望給他的顧客一種超越流行的高雅風格，但他的挑剔品味常讓顧客需要一再地回到工作室讓他重繪，並且需要極有耐心地接受他的調侃。

他在雀爾喜建立了一個工作室，並且在淺黃色的餐廳裡享受英式早餐。藍色的花瓶裡放著黃色的花朵以達成色調的平衡，桌子中心有金魚在大日本碗裡游著。時髦的玩意兒，但只吸引了少數的肖像畫顧客。在1880年代，他的主要贊助者是美國人，但要再過十年之後，他才會重新成為熱門的肖像畫家。

他的全身式肖像畫法早在1870年代就已確立。他所繪的羅莎‧考爾德（Rosa Corder）肖像中，沒有多餘的裝飾來暗示畫中人物的身分背景或職業，是惠斯勒肖像畫中成功捕捉人物的高貴典雅，或是豪放個性的佳例。

圖見130頁

他偏好低沉、溫和的打光，和德國古典肖像畫巨匠霍爾班（Hans Holbein）使用的燈光效果類似，使人物的膚色和其他周圍的顏色融為一體，製造一致的調子。昏暗的背景、混濁氛圍使他的人物能「活在畫框之內，雙腳穩穩的站立」。

一名芝加哥的律師在讓惠斯勒畫肖像時，發現當天色漸晚，惠斯勒「就好似受到光線消失的鼓舞一般」，急迫地在畫布上快速動作。惠斯勒解釋：「當光線逝去而影子愈加濃暗，所有瑣碎微小的細節消失，讓我能以大型塊面的形式觀看物件的基本面貌：扣子不見了，但服裝仍留著；服裝不見了，但人物形體仍在；人物不見了，但陰影仍在；陰影不見了，但畫作仍存在。黑暗是無法抹去一名畫家的想像力的。」

惠斯勒最突出的肖像畫之一，是描繪法國藝評記者，席爾多‧杜瑞特（Théodore Duret），他不只是皇室貴族，和也是畫家馬奈的朋友。惠斯勒要求他穿著晚禮服，並花了好幾個月的時間在這幅畫作上；每一次當惠斯勒決定更改顏色的調子，整幅畫都被擦掉重繪。

除了肖像畫之外，惠斯勒在1880年代也投入於水彩、油彩的海邊景觀（海景大部分在巴黎西北方的迪耶普、特魯維兩個城

惠斯勒
肉色與黑的組曲：
席爾多‧杜瑞特肖像
（局部）　油彩畫布
193.4×90.8cm
1883-1884
紐約大都會美術館藏
（右頁圖）

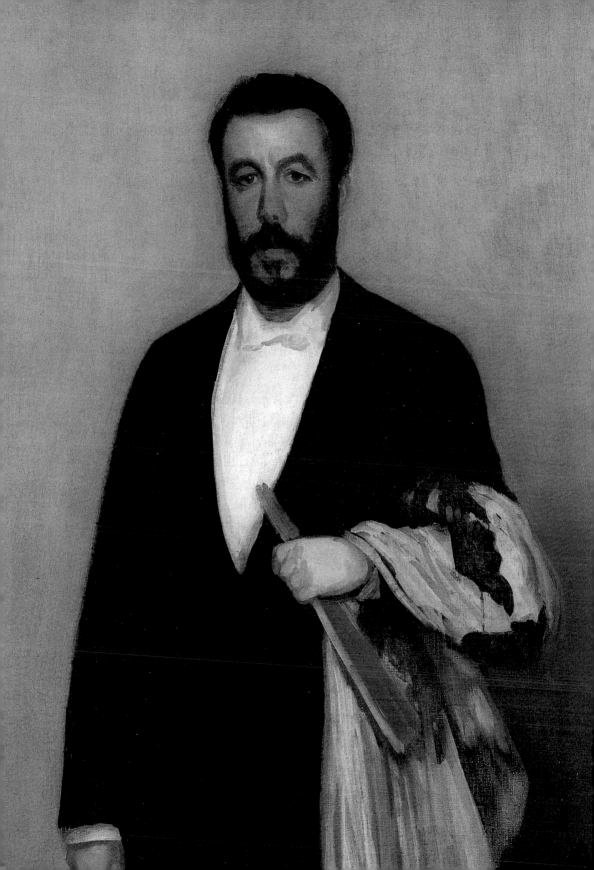

鎮，或是英國往法國的多佛海港，倫敦西南方的藝術小鎮聖艾夫斯），或是商店店面。

描繪後者的原因是，雖然在幾何形構成的建築外觀缺少一致的色調或突出的顏色，但它對惠斯勒仍有一種吸引力。當十年過後，這些繪畫在處理上變的較為鬆散、更加印象派化，他常使用灰色為背景，這個顏色也常成為構圖中的重要元素。圖見143、145頁

這一階段的畫作常是惠斯勒和兩名友人一同旅行時繪製的，他們分別是華特・席克特（Walter Sickert）和曼皮斯，他們會幫惠斯勒準備調色板以及陪同他四處散步。在雀爾喜，他的眼睛會受到小的事件吸引，像是曼皮斯描述：「那或許是魚販在一個盤子裡擺了好多的鰻魚，還有幾名髒小孩在前面嬉戲；或是一個糖果店，小孩在店前好像要黏上窗戶似的。」

1884及1886年，惠斯勒辦了兩次成功的個展，他的名聲也開始聚集。在1884年他被邀請成為英國藝術家協會的成員，兩年後獲選成為主席。英國藝術家協會有很長的歷史，但在那段時間他們的名望下滑，所以迫切需要像惠斯勒這樣能吸引媒體目光的人物來穩固協會的地位。

惠斯勒將他專業的態度也帶入了協會的管理上：協會的便條紙以及看板被重新設計；他堅持嚴格篩選展出的作品，並一絲不苟的布置每個展覽，在每幅畫之間都留下了適當的間距；他設計了一種燈罩，掛在天花板上能使光線減弱到一個較舒適、柔和的亮度。精選，似乎無助於作品的銷售量，漸漸的異議聲出現。

惠斯勒宣示：「我希望將英國藝術家變成一個藝術中心，但他們仍希望這裡是一家商店。」1888年4月，他被要求自動辭去主席的職位。幾個追隨者也隨他而去，他這麼說：「藝術家已出走，只有英國人留下。」在他死後，《泰晤士報》評論，當初讓惠斯勒當主席，「就像是提名一隻食雀鷹來統治蝙蝠社群。」

1885年，惠斯勒將工作室搬移到離泰晤士河較遠的內地，在那他畫了〈紅色調和曲：油燈燈光〉。畫中的模特兒是碧雅翠絲・高德溫（Beatrice Godwin），她雙手插腰，好像正停下來和畫家交談一樣。圖見147頁

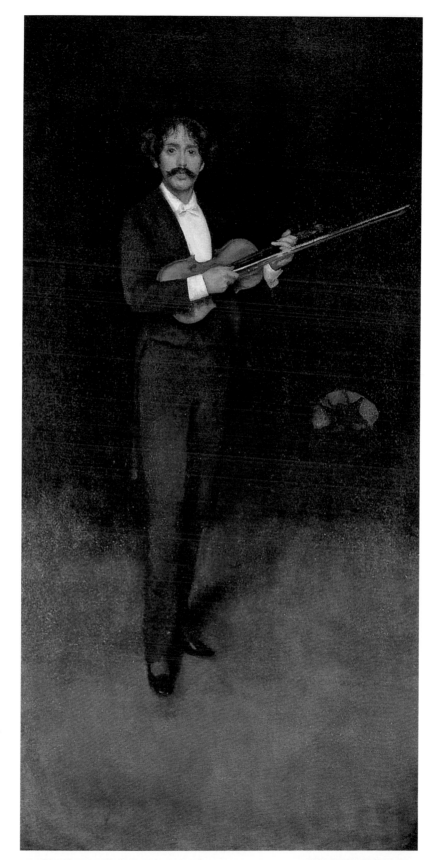

惠斯勒　**黑色組曲：小
提琴家保羅**　油彩畫布
228.6×121.9cm
1884
匹茲堡卡內基美術館

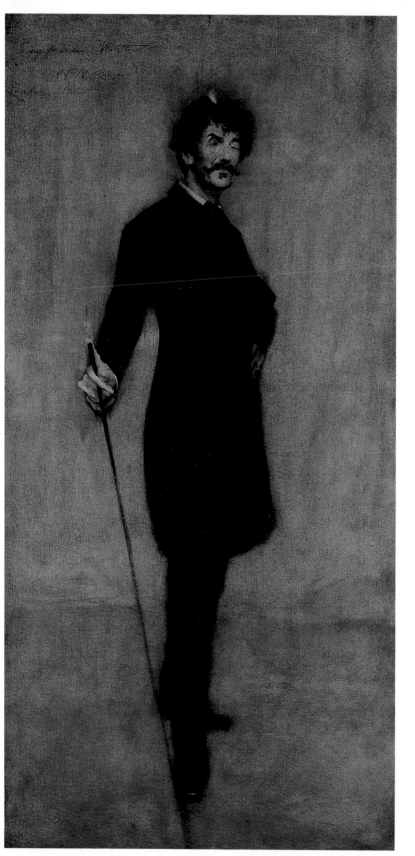

切斯
**詹姆斯・艾伯特・馬克一
涅爾・惠斯勒肖像**
油彩畫布
188.3×92.1cm　1885
紐約大都會美術館藏

碧雅翠絲的丈夫在1886年過世，兩年之後她改嫁惠斯勒。豐滿、美麗、討人喜愛，而且從頭到腳都是貨真價實的波西米亞人，她為自己和惠斯勒婚禮所做的準備，只是簡單的買了新的牙刷及海綿。她是雕塑家的女兒，惠斯勒在畫肖像時常會徵詢她的意見。惠斯勒不只將她視為婚姻伴侶，更認為她是一同在藝術中奮鬥的同伴，他常用「我們」這個字眼在日誌中討論自己的藝術成長進度。

　　美國同期藝術家與教育學者，切斯（William Merritt Chase）和惠斯勒雖然居住在太平洋相異的兩端，但兩人非凡的才華與企圖心使他們能突破距離的限制。在1878年紐約藝術家協會首展中，這兩人的作品最受矚目，切斯於是開始注意這位畫壇前輩的動態。

　　同時惠斯勒與羅斯金的訴訟案，正在世界的另一端如火如荼的展開，惠斯勒藉此吸引了國際媒體的注目，讓切斯更急迫的想和這位傳奇畫家見面。切斯回憶道，在西班牙觀摩「每幅維拉斯蓋茲作品，都讓我想到惠斯勒。」

　　切斯在1881至1885年間，每年都到歐洲觀摩畫作，但都因畏懼惠斯勒的「利嘴」，遲遲到1885年才勇敢的向惠斯勒自我介紹，立刻，他受了行家的熱情款待，在倫敦時尚名流與藝術圈中穿梭。

　　當切斯要照計劃返回西班牙時，惠斯勒說服他留在倫敦，所以他們能畫對方的肖像。惠斯勒雖然嘗試了多種構圖，但最後並沒有完成切斯的肖像畫，甚至更可能將畫作銷毀了。另一方面，切斯則十分投入惠斯勒的肖像畫，並在寫給未婚妻的信裡打賭這是他最好的作品。

　　優雅、篤定的線條，一致、調和的色調與維拉斯蓋茲的作品，以及惠斯勒的〈席爾多・杜瑞特肖像〉、〈厄文爵士肖像〉有多處類似之處，它鮮豔的背景顏色也正是惠斯勒描繪室內陳設時常用的黃色。切斯仿效惠斯勒的繪畫技法來描繪人物身形構圖，但以自己活潑的手法描繪臉部表情。

　　切斯在美國完成這幅畫作，並答應在惠斯勒來到紐約發表演

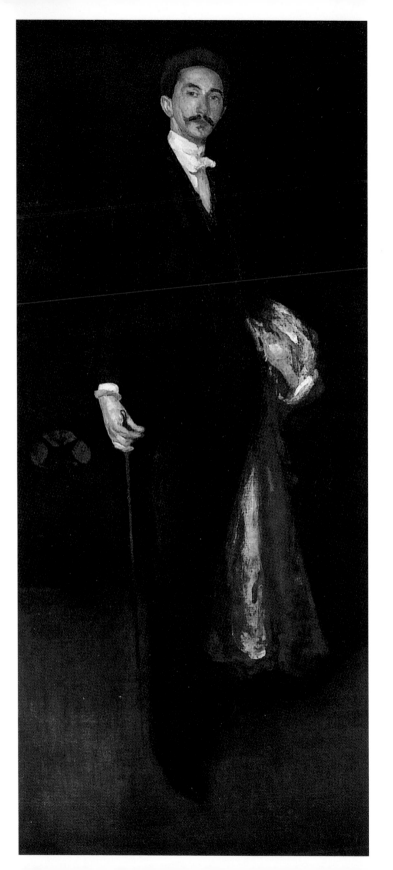

惠斯勒
**黑與金色組曲：
羅貝爾・蒙泰斯鳩**
油彩畫布
208.6×91.8cm
1891-1892
紐約弗利克博物館藏

講前不公開展出，但他整整等了一年，仍不見惠斯勒回音，於是這幅畫在1886年以印刷的形式出版，成為《紐約通訊報》訂閱者的贈品。兩個月後，《紐約通訊報》上刊登了惠斯勒的信，惠斯勒嚴厲批評「切斯如野獸般的諷刺手段」，兩人從此以後就未再見面。

惠斯勒1891年描繪蒙泰斯鳩的肖像時，用了酷肖此畫的構圖。惠斯勒過世後七年，切斯寫了一篇文章描述這位已故藝術家的「兩種截然不同的個性，幾乎像《變身怪醫》一樣的兩極人格」。當切斯成功地描繪出惠斯勒公眾的一面，私底下的惠斯勒——畫室中辛勤的匠師——也值得被讚揚。切斯描述在幕後的惠斯勒穿著隨意，有一頭亂髮，「帶著一副樸質的鐵框眼鏡，是一位誠懇、精力無限的藝術家，是一個反對虛偽及矯飾的嚴肅工作者，簡單至幾近懦怯，認真態度目標是單純的誠意」。

羅貝爾‧蒙泰斯鳩肖像畫

1891年〈灰與黑的組曲一號：藝術家的母親畫像〉被法國政府買下，讓惠斯勒獲得國際上的背書，讓他決定在1891年秋天再次定居巴黎。此時的他已和年輕時期不同，1889年獲得法國國家榮譽軍團騎士勳章（這是法國政府頒贈給國內外人士的國家最高層級榮譽），法國貴族羅伯特‧蒙泰斯鳩（Comte Robert de Montesquiou-Fezensac）也委託他繪製的肖像畫。

這幅惠斯勒的〈黑與金色組曲：羅貝爾‧蒙泰斯鳩〉目前藏於美國紐約弗利克博物館，它簡單的構圖和柔和的顏色而很容易被許多參觀的人忽略。除了一個高瘦、如鬼魂一般的年輕男子，畫面上並沒有太多的東西。但事實上正式這樣的簡化主義，讓這幅畫作如此不凡。

惠斯勒已經畫了一生的肖像畫，但能夠畫像是羅貝爾‧蒙泰斯鳩這一號人物，仍是很特別的。羅貝爾是法國的貴族，家族歷史可以追遡到西元第七世紀，他常以此為榮。雖然他不算富有，但因為家族以及特殊的個性，他仍在巴黎社交圈有一定的影響

力。

　　他是一位詩人、社會及藝術評論家，常在歐洲各地舉辦著名的派對。並寫了許多傳記，在死後留下了許多文章。王爾德1890年所寫的《美少年格雷的畫像》據說書中主角就是受羅貝爾的啟發。羅貝爾本人也像王爾德書中人物一樣，俊俏並注重打扮。普魯斯特更在《追憶似水年華》中，以一個同志的角色，描述羅貝爾的愉虐之戀。

　　羅貝爾會和惠斯勒認識，是因為沙金在1885年寫信給在倫敦的亨利‧詹姆斯，告知羅貝爾人正在倫敦，並提議亨利‧詹姆斯應該介紹羅貝爾和惠斯勒見面。所以在這幅畫作的一開始，我們就有四位重要的人物，分別是十九世紀的重要畫家、作家及名人：沙金、惠斯勒、亨利‧詹姆斯，及羅貝爾‧蒙泰斯鳩。

　　惠斯勒和蒙泰斯鳩處得不錯，而且惠斯勒開始花更多的時間在巴黎，他發現和蒙泰斯鳩建立友誼關係對他有利，讓他能更深入巴黎的上層社交圈，對於藝術名聲的提升也有幫助。所以兩人便很親近。

　　惠斯勒在1891年答應蒙泰斯鳩，開始繪製他的肖像。繪製這幅真人尺寸的全身肖像，花了兩年的時間，先是在倫敦，然後在巴黎租借的工作室，最後惠斯勒於隔年春天，在蒙泰斯鳩為他準備的巴黎工作室內完成畫作。

　　惠斯勒將這幅畫作留在畫室裡，拒絕交付給蒙泰斯鳩，直到1894年的一個大型展覽，惠斯勒才決定是時間讓這幅肖像畫公諸於世。蒙泰斯鳩很高興終於可以將這幅畫作帶回家，但他不是以惠斯勒一般接受的金幣付款，而是送給了惠斯勒一張羅馬帝國的骨董床。

　　惠斯勒起先樂意於這樣的酬勞，但幾年後蒙泰斯鳩以6萬4000法郎的價格將畫作賣出，惠斯勒生氣極了，於是寫了一封信以嘲諷的方式恭喜蒙泰斯鳩，居然以當初付款價格的十倍賣出這幅畫。蒙泰斯鳩從未正面的回應惠斯勒的攻擊。

　　這幅肖像輾轉在1914年被弗利克買下，成了當時弗利克收藏中最具現代感的一幅作品。這時惠斯勒才過世十年，但蒙泰斯鳩

惠斯勒　**商店**　油彩畫布　13.9×23.3cm　1884/90　格拉斯哥大學杭特瑞恩博物館及藝術館藏

惠斯勒　**橘色音符：糖果店**　油彩木板　12.2×21.5　1884　華盛頓佛利爾美術館藏

143

仍活著。弗利克可能沒有見過蒙泰斯鳩，但弗利克的太太和女兒極可能參加了蒙泰斯鳩在1903年在紐約發表的一場演講。

這幅畫作有許多突出的特質，其中一個是顯露出蒙泰斯鳩穿著晚禮服的全身像，他手持細長手杖，在他左手腕還有大件的白色斗篷。這件斗篷是他的表妹所有，她也是當時巴黎社交名媛，和蒙泰斯鳩維持著亦師亦友的關係。蒙泰斯鳩帶她見識了巴黎的藝術界、音樂界以及社交圈的各個層面，在當時兩人常形影不離，於是惠斯勒以斗篷的形式將她加入到畫作中。

惠斯勒將畫作命名為〈黑與金色組曲：羅貝爾・蒙泰斯鳩〉，但許多人不解金色的部分在哪，在多年的研究後，才確認金色部分只在畫框內。因為惠斯勒常將畫布先裝框，再將畫框立於畫架上作畫，畫框自然的成了畫作的一部分，也顯現了惠斯勒年輕時受的教導，「畫框是藝術家觀看主題的一扇窗」。

據蒙泰斯鳩描述，惠斯勒在微弱的燈光下做畫，有任何不滿意時，就用刀片清除畫布，重新開始，他必須重回畫室一百次才讓惠斯勒完成這幅畫作，惠斯勒自己是說耗費了六十次。而極薄的油畫顏料看上去像是水彩畫一樣，1894年展出時讓許多人都認為這像鬼影一般，奇怪且神秘的面容從黑暗中顯露出來。有一次惠斯勒在畫蒙泰斯鳩時，對他說：「多看我一片刻，你會永遠的看。」向他保證了最令人渴求的——不朽特質。

當惠斯勒年事漸長，他的畫作也越來越簡單。在研究惠斯勒的領域中，這幅畫作被稱為「黑色系列」肖像，畫面沒有太多的綴飾，除了搖晃的、如鬼影般的人物從中顯露出來。惠斯勒早期除了會將肖像畫人物重新組織構圖外，並會重新詮釋畫中人物的性格，晚期的作品則完全注重在構圖，人物呈現的手法簡化為單一的塊面，如果更進一步的，讓顏色和線條成為獨立的元素，繪畫則能脫離描繪現實的枷鎖，呈現美的純粹形態，也是未來二十世紀抽象極簡主義繪畫的精髓。

惠斯勒　**灰與銀：霧 —— 救生艇**　油彩木板　12.3×21.6cm　1884　華盛頓佛利爾美術館藏

惠斯勒　**雀爾喜房屋**　油彩木板　13.3×23.5cm　1880-1887　史丹佛大學博物館與藝術中心

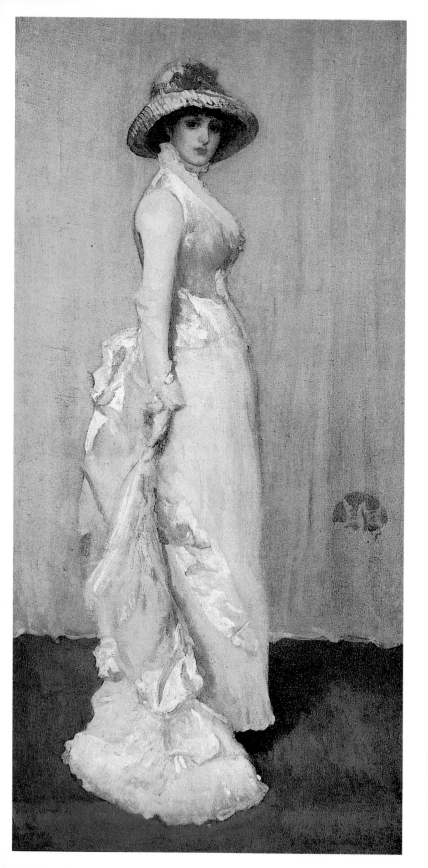

惠斯勒
粉紅與灰色的和諧：少女肖像
油彩畫布　193.7×93cm
1881-1882
紐約弗立克收藏

惠斯勒　**紅色調和曲：**
油燈燈光　油彩畫布
190.5×89.7cm　1886
格拉斯哥大學杭特瑞恩
博物館及藝術館藏

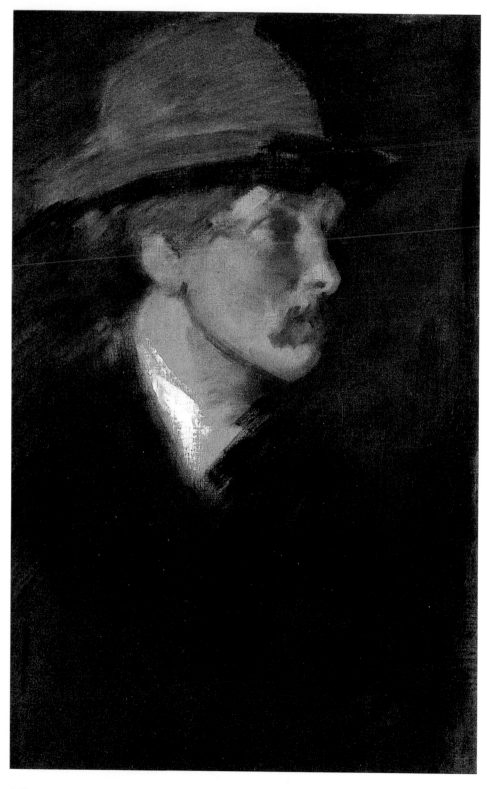

晚期的名聲和獲得的肯定
（1891-1903）

惠斯勒的晚年在創作方向上沒有太大的改變，也沒有引入新的題材。但他在1895年時又再一次的經歷了創作的危機，不確定自己作品價值的疑慮又再次回到身邊。他體會到事情不可能一蹴而就，而就像他和他的太太透露的一樣：「時間是繪畫中的其中一項元素！匆忙則會壞了一件作品。」藉由1895年繪製的〈萊姆里吉斯的鐵匠師傅〉，惠斯勒證明他又再次戰勝了危機。

圖見156頁

惠斯勒的名聲從1891年開始高漲。在1891年，〈灰與黑的組曲一號：藝術家的母親畫像〉被法國政府買下，同年蘇格蘭的格拉斯哥公司更以一千枚金幣的高價買下〈灰與黑的組曲二號：湯瑪士·克雷憂〉。

已經參加過許多重要的國際展覽，惠斯勒現在受慕尼黑、阿姆斯特丹、巴黎等藝術機構頒發獎章。在倫敦他受邀在新英國藝術協會展出作品，然後在蘇格蘭被格拉斯哥學院認定為是當時活世上的最偉大藝術家。

1892年，他在倫敦古皮爾畫廊的個展的成功，使瑪爾勃羅公爵（Duke of Marlborough）委託他畫肖像，再次地反轉了大眾對他的固有觀感。惠斯勒對這些遲來的肖像畫委託感到可惜，說道：「假如過去我有一年三千英鎊的收入，我會創作出多少美好的東

惠斯勒　**頭部習作**
油彩畫布
57.5×36.8cm
1881-1885
美國哥倫布美術館藏
（左頁圖）

西啊。」

自從羅斯金的訴訟案，惠斯勒對論戰的喜好有增無減，使他經常在媒體中及法庭裡出現。身為一位被受爭議的人物，他在1890年出版的《樹敵的高尚藝術》也被受讚賞，在書中的文章中他寫著「這些可悲的文章，是獻給那些在早年就冒犯盡多數人友誼的少數之人」。

這本書不只包括了早期藝評攻擊他的文章，還有他的譏諷反擊、「十點鐘講座」和他解釋藝術策略的等文章，涵蓋了除了機智之外，還有他的藝術哲理。就像他的其他出版刊物一樣，字型與排版經過突出的精心設計，和其他當時的出版物相比簡單俐落許多。

重回巴黎和對新一代藝術家的影響

惠斯勒和碧雅翠絲一同在1892年移居巴黎第七區的一間公寓中。惠斯勒希望整間房子應該保持協調性，畫作及印刷只是其中的一部分而已，所以花了很多心力在室內裝飾上，就如同他為藝廊布置自己的個展一樣。接待的玄關牆壁是白色及藍色的，牆上掛著兩幅惠斯勒藍色調子的畫作，角落擺著幾件高雅的家具。天花板掛著一只日式鳥籠，植物花朵從中蔓延，下方則有青花瓷盤承接。

詩人羅登巴赫（Georges Rodenbach）1894年在《費加洛》描述惠斯勒是一個「天生的巴黎人」。惠斯勒成了年輕一輩畫家、作家的謬斯，其中包括美國及法國人。

1890年代美國藝術協會剛於巴黎創立，惠斯勒曾給其中一些新生代畫家建議。他最常與那些易融入巴黎生活的美國人聯絡。美國畫家約漢·亞力山大（John White Alexander），十分欽佩惠斯勒的作品，他在1892年惠斯勒重返巴黎時，要求法國社交名媛魯貝爾轉告惠斯勒，他希望為偶像繪畫肖像，但被惠斯勒拒絕了，但惠斯勒則樂於將亞力山大介紹給其他法國的藝評及同事。

而非裔美籍的畫家坦納（Henry Ossawa Tanner）在巴黎學習

惠斯勒
少女莉茜・薇麗絲肖像
1896　油彩畫布
格拉斯柯漢達利安美術
館藏

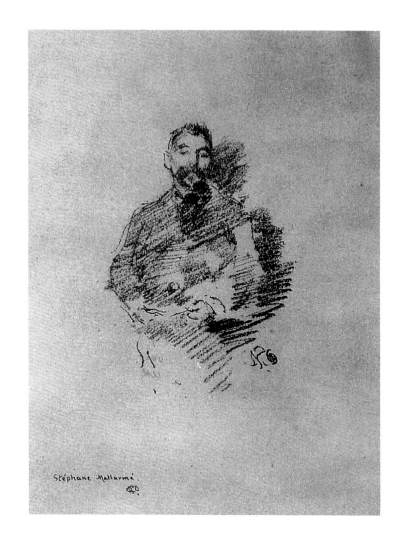

期間也受到惠斯勒的影響，坦納成為一名老師之後，也影響了學
徒莫菲（Hermann Dudley Murphy）。兩名新一代美國畫家使用較
薄的油彩顏料、控制畫作色調的方式、和使用圖像代替簽名都顯
示了他們對惠斯勒作品的喜愛。

　　惠斯勒在巴黎期間和象徵主義流派特別有聯絡，並結識了主
要的成員詩人史蒂芬妮・瑪拉密（Stèphane Mallarmè）。瑪拉密
認為詩中的每個字都有自主性，像惠斯勒認為顏色及造型都是獨
立的一樣，字詞間多種的解讀方式，允許詩篇被組合成一件富饒
趣味的作品。惠斯勒的「夜曲」因為省略及簡化達成它的效果。
像是瑪拉密提議的：「為一件物品命名，是抑制四分之三的樂

趣……去暗示，則其中更有想像力。」

　　兩人原先是在1888年經由印象派畫家莫內的介紹認識，瑪拉密欽佩惠斯勒的才氣，並將惠斯勒的「十點鐘講座」翻譯成法文。惠斯勒也欣賞瑪拉密的高雅和感性，在巴黎的時候也會參加瑪拉密著名的「星期二」詩文聚會，認識了作家魏爾倫（Paul Verlaine）、雷尼耶（Henri de Régnier）以及編曲家德布希（Claude Debussy）。他們常會分享繪畫及音樂間的共同想法和哲學，並結合繪畫與音樂中的美感特性，在1893年共同創作了舞台劇「佩利亞與梅麗桑」（Pelléas et Mélisande）。

　　瑪拉密的詩和散文在1893年出版，惠斯勒為他畫了一幅石版畫肖像，這幅畫像雖然看起來是即興繪製的，一氣呵成，但事實上仍是經過多次地修正與淘汰所挑選出來的。

　　因為製作方式較為直接，石版畫這項媒材在1890年代取代了鏤刻、銅版畫，成了惠斯勒偏愛的創作方式，他寫道：「石版畫顯現一個藝術家製圖和色彩的真功夫，因為他直接由鉛筆決定線條，而調子不會比他自己所繪的更加豐富，全憑他的知識來賦予它生命。」惠斯勒可以使用這項媒材記錄建築物的外觀，只需勾

惠斯勒
德塞特夏風景
油彩畫布
32×62.8cm　1895
華盛頓佛利爾美術館藏

惠斯勒　**萊姆里吉斯的**
小玫瑰　油彩畫布
51.4×31.1cm　1895
波士頓美術館藏
（右頁圖）

圖見152頁

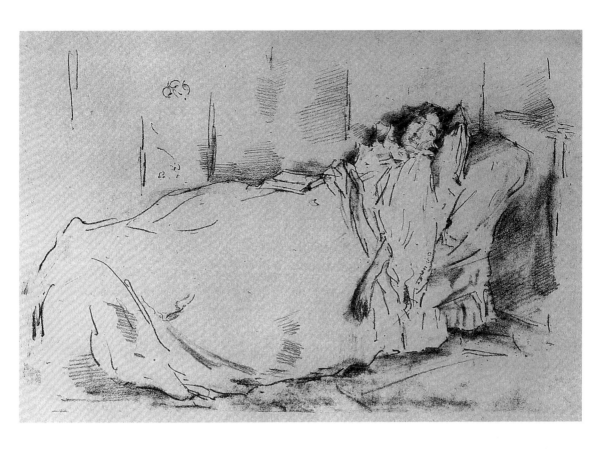

惠斯勒 **午休** 石版畫
13.7×21cm 1896
大英博物館藏

惠斯勒 **萊姆里吉斯的
鐵匠師傅** 油彩畫布
51.4×31.1cm 1895
波士頓美術館藏
（左頁圖）

勒出幾筆，其他的就由觀者的想像力自由填充，像是塞尚（Paul
Cézanne）的畫作一樣。許多石版畫描繪的是穿著時尚的名流貴
婦，他對於帽子的角度、姿勢的高雅或是服飾形體等微妙細節的
捕捉都十分講究。

惠斯勒在巴黎的卡門羅西學苑找到平台來滿足他教學與佈
道的慾望。卡門羅西女士曾是他的模特兒之一，她在1898年開設
畫室時曾以「惠斯勒學院」為名招收學生。惠斯勒同意擔任訪問
教授，公開他累積一生的知識。他教導學生藝術像是科學一樣，
一步連著下一步，建議「不要相信任何你所做過，但不了解的事
情」。

隔年他教課的次數增加，但在1901年學苑關閉了，他對膚淺
特效的不屑讓許多學生感到沮喪。雖然學苑壽命不長，但它因培
養出了一位著名的畫家關瓊（Gwen John）而留名。關瓊發展出一

套顏色混合的標註系統，來效仿惠斯勒所提倡的科學手法。

自從1894年後期，惠斯勒得知他的太太得到癌症。他們在
1896年返回倫敦，投宿於薩沃伊酒店，惠斯勒畫了一幅他太太躺
在床上的石版畫，題名為〈午休〉，好像是在說服自己碧雅翠絲
並不是已到了生命的盡頭，而只是小做休息。

圖見157頁

從飯店的窗戶，他繪製了八幅倫敦景觀的石版畫，但畫作缺
少他在「巴黎系列」中有的輕鬆筆觸，看的出來他當時處在壓力

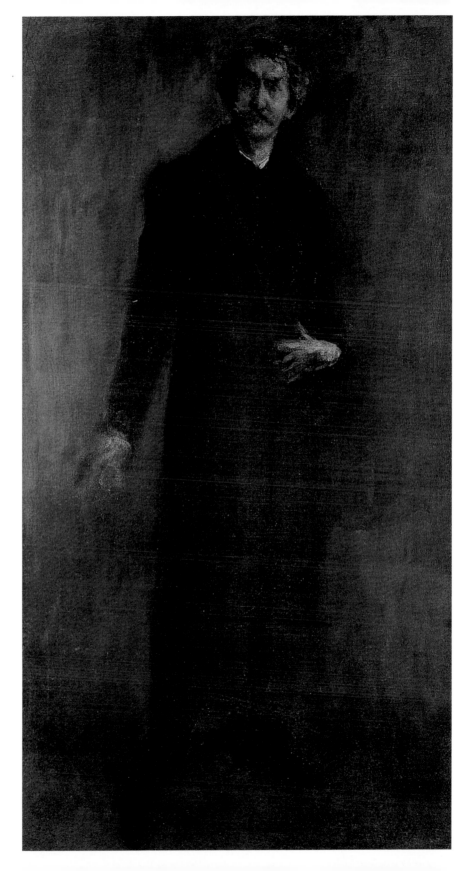

1873　　　1883

1894　　　1898

惠斯勒的簽名式四種。
惠斯勒的**蝶形簽名「JW」**
的圖案，從1870年前後
開始使用。（上圖）

惠斯勒　**蝴蝶簽名**
墨水、筆
17.3×11.3cm　1898
格拉斯哥大學杭特瑞恩
博物館及藝術館藏
（左圖）

之下。在1896年初他們移至倫敦北部的聖裘德小屋，在那碧雅翠
絲五月過世。在太太去逝的那天早上，惠斯勒面對友人只能說：
「不要出聲！不要出聲！這真糟糕！」

在太太死後，惠斯勒變的愈來愈依賴他的姊姊及母親。在
1900年5月，他要求伊莉莎白和約瑟夫·佩尼爾為他寫傳記，然後
常在他們的陪伴下度過了最後的三年，回憶及闡述他對藝術的想
法。

他持續到法國布維爾海邊、巴黎、摩洛哥的丹吉爾、地中海
科西嘉島和愛爾蘭等地旅行，然後繪製小型的油畫。健康狀況的
惡化使他的體力衰弱，晚期他常穿著一件破舊的狐皮大衣，在雀
爾喜居所附近走動。

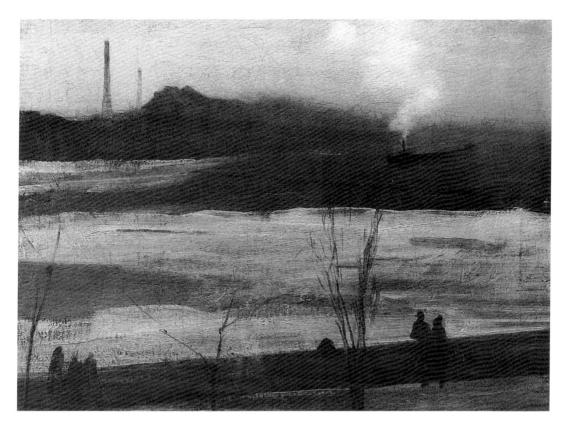

惠斯勒　**結冰的雀爾喜**　油彩畫布　44.7×61cm
1864　私人收藏（上圖）

惠斯勒　**李蘭德的利物浦居所**　鏤刻版畫
22.5×15cm　1870　利物浦沃克美術館藏
（下圖）

結語

曼皮斯　**惠斯勒肖像**
鏤刻版畫

　　在惠斯勒的生涯中，他的繪畫創作僅侷限於某些特定題材，這讓他能長時間專注於一項技術的雕琢，而他的畫作中前所未有的簡化設計，則預告了二十世紀裡抽象主義繪畫會在現代藝術史中佔有重要角色。

　　他是當時十分保守的英國藝術界中，最不接受妥協、最獨立的思想家。以藝術創作為第一考量，而不是商業性，他從1898年一直到過世前主持了國際雕塑家、畫家與雕刻家協會，和主持英國藝術家協會時一樣，立下了高標準：協會謹慎地篩選作品、用心地布置及裝飾展覽，協會會員也不可參加其他相同性質的社團。

　　但過於強調品質讓他忽略了情感和知性在藝術中的重要性；他的肖像畫確實有出色格調，但卻缺少了些人情味。他的風格可以被批評為太雅致，太顧慮美學。

　　惠斯勒能在虛無飄渺中捕捉畫中人物的篤定面貌，在動作行進間捕捉到一瞬間的美，在靜止的畫作中仍能感受到光影在他的筆下規律地流動，惠斯勒留下了片刻永恆和時光擦身而過的形像。

曼皮斯　**惠斯勒：五習作**　銅版畫　17.5×15.1cm　1880年代　紐約公共圖書館藏

惠斯勒年譜

Whistler.

惠斯勒的簽名式

1834　惠斯勒7月10日生於美國麻薩諸塞州的羅維爾。

1837　三歲。全家移居至康州史東寧頓。

1840　六歲。全家移居麻州春田市。

1843　九歲。全家移民至俄國聖彼得堡。父親聘任為興建聖

1851年7月，惠斯勒進入西點軍校，在西點除繪畫課外，對其他功課不感興趣，三年級讀完，自動請求退學。

164

惠斯勒的母親安娜‧瑪蒂達

惠斯勒描繪的父親肖像畫〈G. W. 惠斯勒少校肖像〉。
軍人的父親在他15歲時去世。

彼得堡到莫斯科鐵路的工程師。

1847	十三歲。夏天同姊姊、媽媽一同至英國旅遊。 12月姊姊黛貝拉嫁給醫師黑登。
1848	十四歲。夏天於英國旅遊。
1849	十五歲。4月9日，惠斯勒的父親因在聖彼得堡得到嚴重流行疾病而過世。 7月29日，惠斯勒的母親決定返回祖國美國，在康州居下來。惠斯勒上龐弗瑞特中學。
1851	十七歲。7月1日，進入西點軍校。
1854	二十歲。6月20日，惠斯勒被西點軍校退學，一個人前往巴爾的摩。11月7日，在華盛頓政府製圖組工作，接受製圖及鏤刻版畫訓練。
1855	二十一歲。2月，惠斯勒辭去工作。夏天，徵得母親同意後前往巴黎，在格萊爾的畫室學習。
1858	二十四歲。11月，製作了第一組鏤刻畫。

1859年以後，惠斯勒大半時間在倫敦渡過。1878年，惠斯勒在泰特街建新居，由唯美主義運動建築家柯德維設計。

166

惠斯勒（左起第三人）
與妻子碧雅翠絲（左前
三）

1859	二十五歲。惠斯勒將〈彈鋼琴〉送至巴黎參加沙龍展，但卻被主辦人所拒。惠斯勒於同年搬移至英國倫敦和黑登一家同住。
1860	二十六歲。製作了「泰晤士河系列」鏤刻版畫。〈彈鋼琴〉被皇家美術學院接受。
1861～1862	二十七、二十八歲。到法國小鎮布列塔尼旅行寫生。10月，到西班牙，冬天則在巴黎渡過。 畫了〈第一號白色交響曲：白衣少女〉被學院批評「太怪」而未能參展，送往巴黎沙龍展時亦未為主事者接受。
1863	二十九歲。5月，〈第一號白色交響曲：白衣少女〉在「落選者沙龍」中，與後來均已成名的畫家如莫

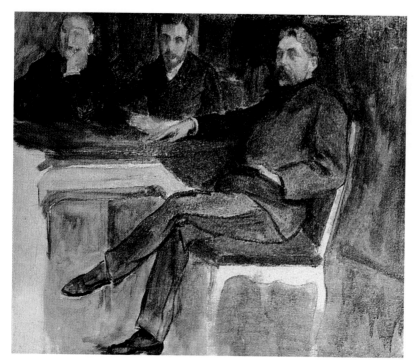

惠斯勒與詩人馬拉梅
（1842-1898）。1880
年惠斯勒結識馬拉梅，
兩人與畫家莫內共用午
餐。布蘭修所畫，法國
浮翁美術館藏。（上
圖、左圖）

內，竇加，畢沙羅（Pissarro）及馬奈等人的作品一齊
展出。〈第一號白色交響曲：白衣少女〉是最被受攻
擊和嘲諷的作品之一。

惠斯勒的母親到英國和惠斯勒同住，他們移居至泰晤
士河畔的雀兒喜區域。

1863～1864　二十九、三十歲。惠斯勒對日本藝術和中國青花瓷瓶
開始感興趣。創作了一系列穿著日本和服的女孩畫
作，包括第二幅〈白衣少女〉，描寫少女站在鏡前，
手拿日本小扇，充滿深沉的詩意。

1864　三十歲。〈紫與玫瑰色：青花瓷中的長女子〉和〈沃
平〉在皇家藝術學院展出。

1865　三十一歲。〈第一號白色交響曲：白衣少女〉在皇家
藝術學院展出，受到許多批評。

惠斯勒和庫爾貝在秋天時一起去特魯維（Trouville）
旅行。

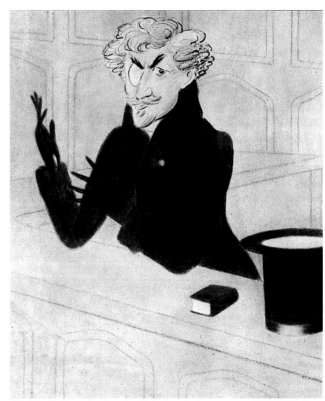

惠斯勒　**喬安娜・亨亞南**　銅版畫（左圖）

惠斯勒的漫畫像，畢阿波姆畫。（右圖）

1866	三十二歲。旅行南美洲，觀察智利與西班牙間的戰爭，惠斯勒雖然對於所看到的事物都有做記錄，但小心地避免牽扯到戰爭之中。
1867	第一幅「夜景」畫作。〈彈鋼琴〉被沙隆展接受。〈第一號白色交響曲：白衣少女〉、〈沃平〉、〈別德西的古橋〉在巴黎世界博覽會展出。
1869	三十五歲。惠斯勒第一次拜訪利物浦船運鉅子李蘭德。
1870	三十六歲。惠斯勒的全盛時期開始，他許多最好的作品都是在這幾年繪成。
1871	三十七歲。開始一系列共十六幅以泰晤士河夜景為主題的〈夜曲〉畫作。 完成了著名的〈灰與黑的組曲一號：藝術家的母親畫

像〉。

1872　　　三十八歲。母親的肖像送到皇家藝術學院展出被拒，
　　　　　經過交涉後才予以展出。但惠斯勒從此便無再次於學
　　　　　院展出作品，並從未被納入學院會員之一。

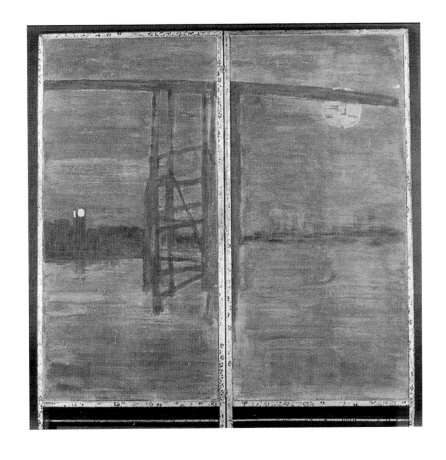

惠斯勒
藍與銀：有舊橋的屏風
油彩屏風　1872
格拉斯哥漢達利安
美術館藏

惠斯勒完成了〈灰與黑的組曲二號：湯瑪士・克雷憂〉。

為利物浦的船運鉅子李蘭德請惠斯勒為全家繪像。

1873　三十九歲。惠斯勒創作了〈灰與黑的組曲三號：希西莉・亞力山大小姐肖像〉。

1874　四十歲。惠斯勒繪製〈黑與金色夜曲：下墜的火箭〉。

籌辦第一個個展。灰色的展場，畫作中間留下間距，還有畫題中的「夜曲」、「交響曲」、「組曲」等命名讓觀眾十分吃驚。

1875　惠斯勒的母親因健康狀況移居至英國南方海邊小鎮，並於那度過餘生。惠斯勒出手大方地娛樂母親。

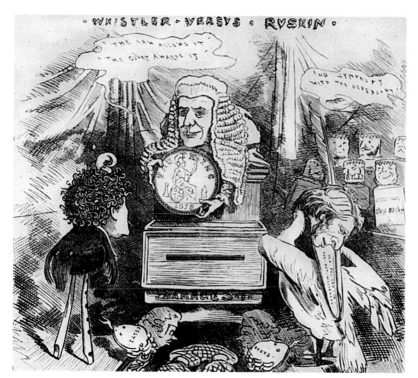

惠斯勒的妻子肖像畫
1884-1886年

批評家羅斯金撰文攻擊惠斯勒的畫〈下墜的火箭〉，是「向觀眾臉上灑了一罐油漆」，惠斯勒向法院控告羅斯金破壞名譽，結果勝訴，判決羅斯金賠償惠斯勒一個銅幣（英幣最少單位），訴訟費由兩人分攤。這場官司一時成為街頭笑料。圖為當時雜誌上刊出的諷刺畫。

1876 四十二歲。惠斯勒製作〈孔雀之廳〉裝飾。

1877 四十三歲。在葛羅斯凡勒（Grosvenor）畫廊展出八件
 作品，羅斯金撰文批評惠斯勒的作品，惠斯勒向法院
 控告羅斯金破壞名譽。

1878 四十四歲。羅斯金被法官判定有罪，訴訟費用也讓惠
 斯勒失了房子及一切財產。

1879 四十五歲。倫敦美術協會請他繪製描寫威尼斯風物的
 鏤刻畫，秋天，惠斯勒前往義大利。

1880 四十六。十一月，他又回到倫敦，並帶回四十幅鏤
 刻，許多水彩及數幅油畫作品。

1883 四十九歲。倫敦美術協會將惠斯勒的威尼斯鏤刻畫再
 度展出，贏得不少佳評。

惠斯勒，攝影年代不詳。
倫敦國家藝廊藏

| 1884 | 五十歲。參訪聖艾維斯，並製作了一系列海邊景觀繪畫。舉辦一次成功的個展，開始累積名聲。 |
| 1885 | 五十一歲。惠斯勒在倫敦王子廳發表演說，聽者褒貶聲兩極。 |

惠斯勒在工作室裡的樣子，攝於1890年。華盛頓議會圖書館藏

1886　　五十二歲。惠斯勒獲選為英國藝術家協會會長。

1888　　認識了法國的藝評瑪拉密為他將過去的演講翻譯成法文。與碧雅翠絲·高德溫結婚。

1890　　五十六歲。惠斯勒夫婦遷居齊尼廣場區。同年夏天，他的歷年信件，他在法庭上控告羅斯金時作的辯論，加上其他資料，彙編成一本題名為《樹敵的高尚藝術》出版。

1891　　五十七歲。法國政府買下了他的母親畫像。他倫敦舉行的第一次個展獲得觀眾一致讚揚。他送展的作品亦在芝加哥獲獎，這是他的祖國首次給與他這種榮譽。

1892　　五十八歲。惠斯勒偕妻遷往巴黎，但惠斯勒太太患

惠斯勒在工作室裡的樣子，攝於1890年，背景畫作是〈**棕色調和曲：氈毛帽**〉。華盛頓議會圖書館藏

病，兩年後他們返回倫敦。

1896	六十二歲。惠斯勒太太，碧雅翠絲‧高德過世。惠斯勒開始了往返巴黎、倫敦的生活。
1902	六十八歲。惠斯特在倫敦齊尼廣場買下一棟新居，心情好時，便坐下來作畫，平日極少出門，夜間經常失眠。
1903	六十九歲。年初，惠斯勒的心臟更加衰弱，醫生要他躺在床上休養，但他拒遵醫囑。七月十七日早晨，他走進畫室，檢視幾幅新作，當天下午，傭人發現他已在畫室辭世。惠斯勒被葬在倫敦西方的騎士威墓園中。

國家圖書館出版品預行編目資料

惠斯勒：唯美主義繪畫大師 / 吳礽喻撰文.
-- 初版. -- 臺北市：藝術家, 2010.09
面；公分 --（世界名畫家全集）

ISBN 978-986-6565-99-1（平裝）

1. 惠斯勒 2. 畫論 3. 畫家 4. 傳記 5. 美國

940.9952　　　　　　　　　　990.18168

世界名畫家全集
唯美主義繪畫大師

惠斯勒 James Whistler

何政廣 / 主編　　吳礽喻 / 撰文

發行人　何政廣
主編　　何政廣
編輯　　王庭玫、謝汝萱
美編　　王孝媺
出版者　藝術家出版社
　　　　台北市重慶南路一段147號6樓
　　　　TEL：（02）2371-9692～3
　　　　FAX：（02）2331-7096
　　　　郵政劃撥：01044798 藝術家雜誌社帳戶

總經銷　時報文化出版企業股份有限公司
　　　　台北縣中和市連城路134巷16號
　　　　TEL：（02）2306-6842
南部區域代理　台南市西門路一段223巷10弄26號
　　　　TEL：（06）261-7268
　　　　FAX：（06）263-7698
製版印刷　新豪華彩色製版印刷股份有限公司
初版　　2010年9月
定價　　新臺幣480元

ISBN　978-986-6565-99-1（平裝）